JAEWON
ARTBOOK 04

구스타프 클림트

도서출판
재원

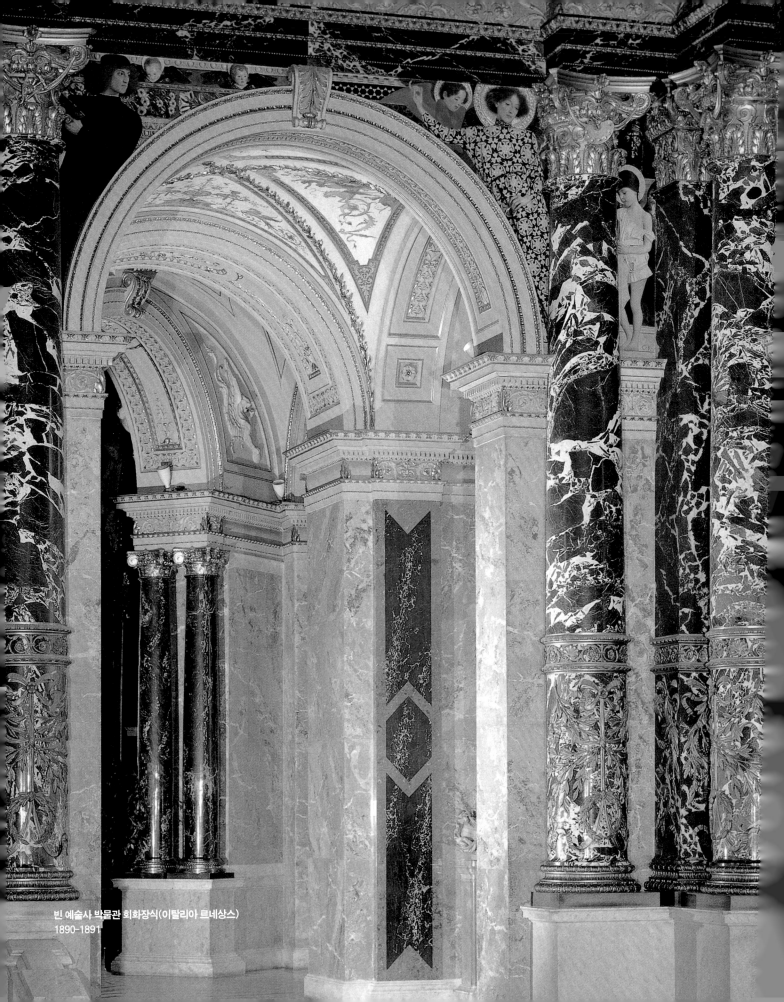

빈 예술사 박물관 회화장식(이탈리아 르네상스)
1890-1891

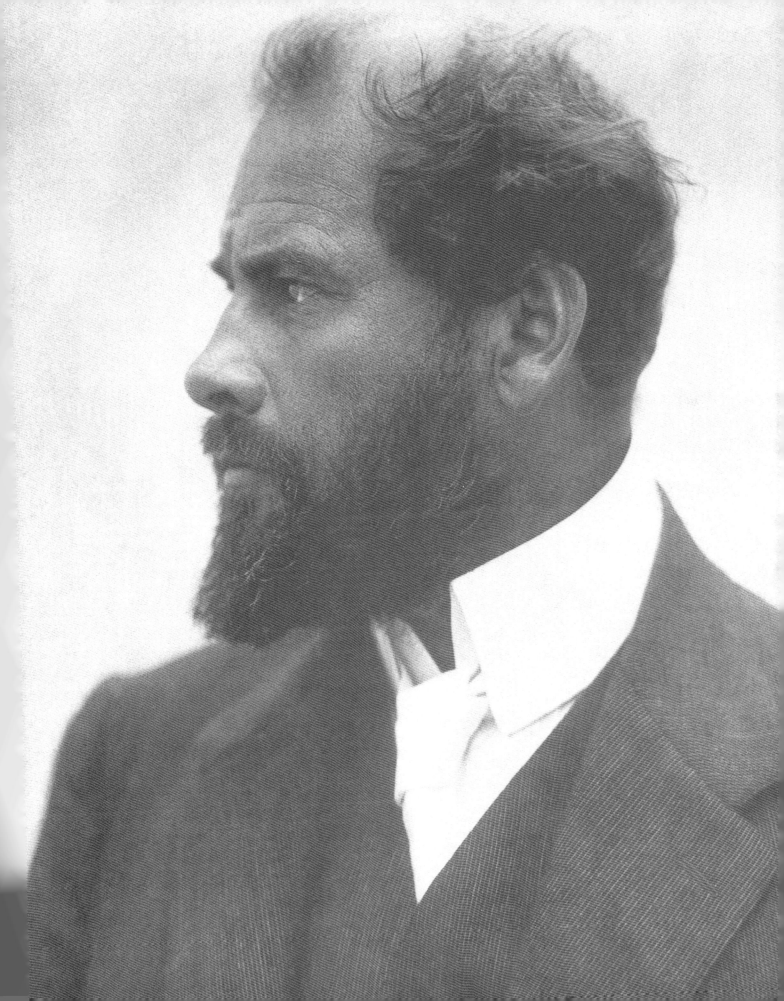

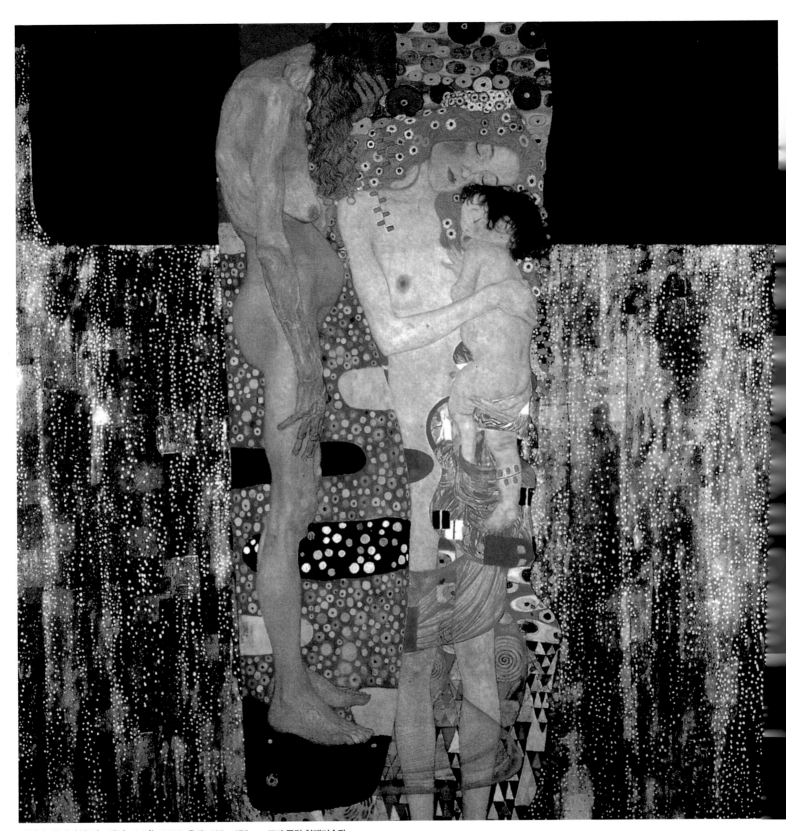

여성의 세 시기(유년 · 장년 · 노년), 1905, 유화, 198×178cm, 로마 국립 현대미술관

Gustav Klimt

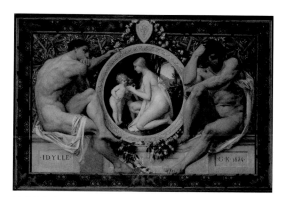

목가적인 사랑, 1884, 유화, 50×74cm, 빈 역사박물관

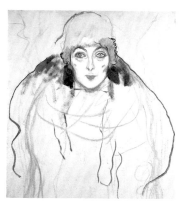

숙녀의 초상(미완성)
1917-1918, 유화, 67×56cm

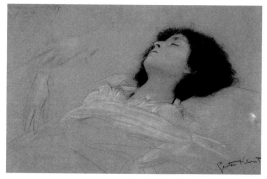

손 연습과 누워 있는 소녀, 1886-1888, 수채에 검정초크
32×45cm, 빈 알베르티나 미술관

1862 7월 14일 오스트리아 빈의 교외인 바움가르텐에서 보헤미아 출신의 귀금속 세공사인 아버지 에른스트 클림트와 빈 출신의 가수였던 어머니 안나 핀스트 사이의 7남매 중 둘째이며 장남으로 구스타프 클림트가 태어남. 누나인 클라라와 동생들로 에른스트, 헤르미네, 게오르크, 안나, 요한나가 있다.

1867 빈으로 가족이 모두 이사를 함. 가정 형편이 무척 어려워 동년배의 아이들보다 한 해 늦어서야 학교 교육을 받기 시작함.

1874 8월 30일, 결혼은 하지 않았으나 클림트의 평생 반려자로 클림트를 이해하며 헌신적이었던 여인 에밀리 플뢰게가 빈에서 태어남.

1876 빈 응용미술학교 회화 교실에 입학하여 빅토르 율리우스 베르거와 페르디난트 라우프 베르거 교수로부터 회화를 배운다. 빈 응용미술학교는 왕립인 빈 예술산업박물관 부속 공예학교를 말한다.

1877 동생 에른스트(1864~1892)가 형에 이어 빈 응용미술학교에 입학함. 이때의 클림트와 에른스트는 사진을 보고 초상화를 그려주며 생활비를 벌기도 하였다.

1879 동생 에른스트와 친구인 프란츠 마취와 함께 공동작업을 시작하다. 페르디난트 라우프 베르거 교수가 황제 부처의 은혼식을 위한 행사 계획안에 따라 빈 미술사 박물관으로부터 위탁받은 프로젝트의 일부인 미술사 박물관의 홀 장식이 그 일이었다.

1880 극장 건축가 펠너와 헬머로부터 첫 제작 의뢰를 받고 에른스트, 마취와 함께 공동작업을 함. 빈의 슈트라니 저택 천장화인 네 개의 우의화와 체코슬로바키아의 칼스바트 온천장의 천장화를 제작함.

1881 마르틴 게를라흐가 발행하는《우의와 상징》지에 삽화를 그려넣는 작업을 시작함. J. V. 베르거의 데생을 기초로 하여 빈의 치러 저택의 장식화를 역시 에른스트, 마취와 공동으로 제작함.

1882 에른스트, 마취와 함께 건축가 펠너, 헬머와 실질적인 첫 공동작업인 체코슬로바키아의 라이헨베르크 국립극장의 무대 커튼과 천장화를 제작함.

1883 빈 응용미술학교를 졸업한 클림트는 에른스트, 마취와 함께〈예술가 조합〉을 결성하여 빈에서 공동 작업실을 처음으로 운영한다. 루마니아와 알프스를 여행함. 루마니아 펠레쉬 왕가의 성을 장식할 왕가의 초상화를 제작함.

1884 칼스바트 극장 천장 장식의 의뢰를 받음.〈목가적인 사랑〉,〈시인과 뮤즈〉가 제작됨.

1885 황후 엘리자베트가 아끼는 빈의 헤르메스 저택의 천장화 장식을 마카르트의

데생에 맞춰 에르스트, 마취와 공동작업을 하다. 유고슬라비아 피우메에 있는 리예카 시립극장을 위한 장식 작업을 시작하다. 〈오르간 주자〉 제작.

1886 〈예술가 조합〉의 이름으로 비중있는 첫 프로젝트인 빈의 새 국립극장 계단의 천장과 무대 커튼의 회화 장식을 의뢰받아 작업. 클림트의 스타일이 동생과 마취의 스타일과 달라지기 시작하여 세 사람이 각자 분담작업을 시작하다. 1888년까지 빈의 부르크디어터에 있는 두 개의 계단도 장식.

1887 빈 시의회로부터 옛 국립극장(old Burgtheater)의 실내풍경화 작업을 위탁받음.

1888 새 국립극장 회화 프로젝트를 완성하고 그 공로로 황제 프란츠 요셉으로부터 최고 제국의회의 황금십자훈장을 받음. 빈의 옛 국립극장 홀 장식.

1889 〈보라색 스카프를 두른 부인〉, 〈조각의 우화〉 제작.

1890 클림트가 미술계 안팎으로부터 주목을 받으며 유명세를 타기 시작한다. 옛 국립극장 실내(객석) 풍경을 과슈로 완성하고 처음 제정된 제국상과 400길더의 상금을 받아 베네치아, 트리에스테, 뮌헨을 여행하는데 사용. 예술가 조합 동료들과 빈 미술사 박물관 계단 공간 장식회화 작업에 착수하여 이듬 해에 완성하다. 클림트의 작품이 아카데믹한 스타일에서 멀어지기 시작함. 1891년까지 빈 미술사 박물관의 대계단을 장식함(피아니스트 요셉 펨바우어).

1891 빈 예술가협회인 〈퀸스틀러 하우스〉에 가입. 그에게 아카데미의 교수직을 주어야 한다는 제안이 제기되나 임명되지 않음. 동생 에른스트가 에밀리의 언니 헬레네와 결혼함. 훗날 클림트의 임종을 지키게 되는 에밀리, 17살의 에밀리를 29살의 클림트가 운명처럼 만난다. 독신으로 산 클림트에게 에밀리는 정신적인 연인이 된다. 에밀리는 클림트와 육체적인 관계도 갖지 않고 법적인 아내도 아니었지만 클림트가 죽는 순간까지 클림트의 곁에서 그를 지켜보며 이해해주는 여인이었다. 둘은 수백여 통의 엽서와 편지를 주고받으며 여름휴가를 같이 보낸다. 클림트의 미술세계를 이해하기 위해서는 에밀리와의 관계가 이해되지 않고는 힘든 일일 정도로 에밀리는 클림트에게 커다란 영향을 끼치는 여인이 된다. 클림트는 에밀리의 초상화를 4점 남겼는데 처음으로 그린 〈17살의 에밀리 플뢰게〉 제작.

1892 부친이 뇌일혈로 사망함. 12월 9일 동생 에른스트 사망. 클림트가 에밀리와 함께 동생 에른스트의 딸인 헬레네의 후견인이 됨. 〈아폴론의 두상〉 제작. 프란츠 폰 슈툭에 의해 뮌헨 분리파가 결성됨.

1893 헝가리를 여행함. 헝가리 토티스에 있는 에스터 하치 성의 극장 객석을 장식함. 클림트가 에밀리의 두번째 초상화를 그림. 〈에밀리 플뢰게의 초상〉, 〈프란츠 트라우〉, 〈마틸드 트라우〉 제작. 제1회 뮌헨 〈분리파 전시회〉가 열림.

1894 프란츠 마취와 함께 교육부로부터 빈 대학 강당의 천장화인 〈학부 회화(Faculty Paintings)〉를 의뢰받음. 교육부는 이 〈학부 회화〉를 '어둠을 극복한 빛의 승리' 란 주제로 이성과 학문의 위대함을 찬양하고 이것이 사회에 주는 지대한 영향을 표현해주기를 요구함. 하지만 클림트는 교육부의 요구를 무시하고 사회전반에 걸쳐서 나타나고 있는 세기말의 혼돈과 불안을 주제로 그림을 그리게 된다. 이 그림이

이집트 예술1, 2, 그리스의 고전1, 2, 1890-1891, 석고에 유화
230×230 cm, 빈 예술사 박물관

로마와 베니스의 문예부흥, 1890-1891, 석고에 유화
230×230 cm, 빈 예술사 박물관

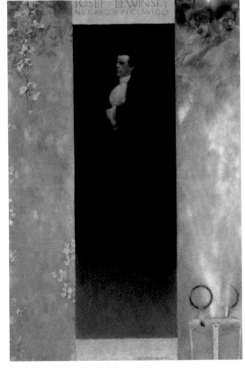

궁정배우 요셉 르윈스키, 1895, 유화, 64×44 cm
빈 벨베데르 궁 미술관

사랑, 1895, 유화, 60×44cm, 빈 예술사 박물관

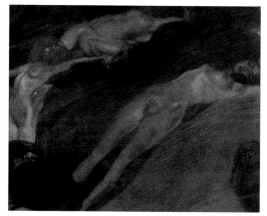

흐르는 물, 1898, 유화, 52×65cm, 뉴욕 에티엔느 갤러리

빈 레오폴드 미술관, 사진 ⓒ 박덕흠

완성되었을때 클림트는 격렬한 반대와 비난의 중심에 서게 된다. 클림트가 철학, 의학, 법학의 세 학부의 제작을 맡고 마취가 신학을 맡았다. 예술가 조합이 해체됨. 〈마리 브로이니히〉, 〈어느 부인의 초상〉 제작.

1895 토티스의 에스터 하치극장 객석 장식으로 앤트워프에서 대상을 수상함. 〈궁정배우 요셉 르윈스키〉, 〈사랑〉, 〈음악 1〉 제작.

1896 클림트와 마취가 〈학부 회화〉 배치 구상안을 교육부에 제출함. 클림트가 철인클럽에서 훗날 화가 콜로만 모제와 함께 〈빈 미술공방〉을 이끌던 건축가 요세프 호프만을 만남. 호프만과 클림트는 훗날 에밀리와 함께 공동작업을 많이 하게 된다. 〈트라운 백작〉, 〈처녀의 초상〉 등을 제작.

1897 클림트가 20명의 다른 예술가들과 함께 오스트리아 예술가협회(퀸스틀러 하우스)를 탈퇴하고 "그 시대에는 그 시대의 예술을 예술에게는 자유를" 이라는 슬로건 아래 〈빈 분리파〉 협회를 창설하여 초대 회장이 됨. 빈의 아터에서 여름 휴가를 보냄. 클림트가 에밀리에게 처음으로 엽서를 보낸다. 이렇게 시작된 엽서는 클림트가 죽는 날까지 400여통이 넘게 되고 많이 보내는 날은 하루에 8통씩이나 보냈다고 한다. 하지만 엽서의 내용은 연서라기보다는 그날 그날의 일상을 적은 것들이 대부분이었다. 〈법학〉과 〈철학〉의 초벌 그림. 〈깃털모자를 쓴 부인〉, 〈벽난로 앞에 선 여인〉을 제작함.

1898 이 해부터 1900년까지 분리파 활동을 많이 함. 〈런던 국제 화가 조각가 판화가 협회〉 회원으로 받아들여짐. 〈법학〉, 〈철학〉, 〈의학〉의 초벌 그림들이 격렬한 비난을 받음. 에밀리와 할쉬테터 호수로 여름 휴가를 떠남. 제1회 빈 분리파 전시회가 개최되어 포스터 제작. 이 전시회에는 빈 분리파 회원 외에도 뵈클린, 로댕, 휘슬러, 크노프 등 유럽 전역의 작가들도 다수 참여하였으며 수만 명의 관람객이 관람하는 등 대성공을 거두게 된다. 빈 예술가의 작품이 23점, 외국작가의 작품이 131점이 전시에 참여하여 국제전으로서 명성을 드높임. 황제인 프란츠 요세프도 전시회장을 방문하였음. 분리파 간행물인 《베르 사크룸(ver sacrum, 봄의제전)》을 창간함. 이 당시 빈분리파는 외국 미술의 흐름을 빈에 적극 소개하고, 빈의 미술을 외국에 알리는 일에 적극적이었다. 〈소냐 크닙스〉, 〈음악 2〉, 〈팔라스 아테네〉, 〈헬레네 클림트〉, 〈흐르는 물〉, 〈망토와 모자를 쓴 여인〉 제작.

1899 빈에 있는 니콜라스 둠바의 저택 내부 장식화 〈피아노를 치는 슈베르트〉와 〈음악〉을 제작 완료함(나중에 파괴됨). 요셉 슈테터 거리에 있는 자신의 화실에서 〈철학〉 제작. 〈벌거벗은 진리의 여신〉, 〈물의 요정〉, 〈세레나 레더러〉, 〈캄머 성 정원의 연못〉 제작. 클림트의 모델 중 한명이었던 미치 침머만과 사이에서 아들 구스타프 침머만이 태어남. 미치 침머만은 클림트의 아들을 두명 낳은것으로 알려진 여인으로 유일하게 클림트가 자신의 아들임을 인정하였다.

1900 제7회 빈 분리파 전시가 열림. 미완성작인 〈학부 회화〉의 〈철학〉을 선보이나 격분한 87명의 교수들이 빈 대학 강당에 설치하지 못하도록 청원을 냄. 하지만,아이러니 하게도 파리 만국 박람회에서는 이 작품으로 금메달을 받음. 에밀리와 함께 아

터 호수로 휴가를 감. 〈비 갠 후〉, 〈커다란 포플러들 1〉, 〈의학〉 제작.

1901 제10회 빈 분리파전에 〈의학〉을 전시하여 언론과 의원들로부터 격렬한 비난을 받음. 작품속 임산부의 누드가 문제됨. 빈 순수미술 아카데미 교수직에 임명될 예정이었으나 취소됨. 클림트는 이 해에 그의 그림에서 의미 있는 작품을 시작하였다. 그것은 〈유디트〉연작의 시작으로 유디트는 클림트가 그린 여인상 중 요부상을 가장 잘 표현한 그림으로 당시 빈의 사교계를 풍미하던 여인 아델레 블로흐 바우어를 모델로 하여 그렸다. 훗날 클림트가 그린 아델레 블로흐 바우어의 초상화가 2점이 있으나, 이 두점에서는 부유하고 정숙한 여인으로 그려졌으나, 이 여인을 모델로 그린 유디트는 몽롱한 눈빛에 마치 방금 성사를 끝낸 여인의 모습으로 그려져 있다. 이 몽환적인 여인의 눈빛은 1907년에 시작된 클림트의 대표작 〈키스〉에 까지 연결된다. 당시 클림트와 아델레는 오랫동안 내연의 관계를 유지했던 것으로 전해진다. 〈유디트 1〉, 〈외양간의 암소들〉, 〈아터 호수 1, 2〉, 〈전나무 숲 1, 2〉, 〈너도밤나무 숲〉 제작.

1902 베토벤의 9번 교향곡 합창을 주제로 하여 빈 분리파의 전시회에 베토벤 프리즈를 출품. 에밀리의 초상화를 마지막으로 그림. 6월 빈에서 조각가 로댕을 만남. 로댕은 베토벤 벽화를 격찬 하였으나 언론에서는 많은 논쟁이 있었음. 〈금붕어〉, 〈베토벤 벽화〉, 〈에밀리 플뢰게의 초상〉 제작.

1903 베네치아, 라벤나, 피렌체를 여행하며 초기 기독교 모자이크화에 많은 영향을 받음. 이 영향은 클림트의 황금 양식에 많이 반영됨. 요세프 호프만 등에 의해 〈빈 미술공방〉이 설립됨. 가을에 빈 분리파의 전시회에서 클림트의 작품 80여점이 대대적으로 전시됨. 에밀리와 헬레네가 패션 하우스를 열었으며 그 제작은 호프만의 〈빈 미술공방〉이 맡아서 하였음. 〈학부 회화〉 3점이 처음으로 같이 전시되어 논란이 가열됨. 〈희망 1〉, 〈사자들의 행렬〉, 〈푸른 베일을 두른 처녀〉, 〈금빛 사과나무〉, 〈커다란 포플러들〉, 〈자작나무 숲〉, 〈삶은 투쟁이다(황금칼)〉을 제작함.

1904 요세프 호프만이 실업가 아돌프 스토클레로부터 의뢰받은 저택 공사에서 클림트가 브뤼셀에 있는 스토클레 식당 모자이크 벽화를 위한 밑그림을 제작함. 드레스덴과 뮌헨의 전시에 참여함. 〈헤르미네 갈리아〉, 〈물뱀 1, 2〉의 제작에 착수함. 에밀리가 클림트의 동생 에른스트의 미망인이자 자신의 언니인 헬레나와 '플뢰게 패션 하우스' 라는 매장을 열었다. 이 매장은 빈의 패션계를 리드해 가며 사업적으로 대단한 성공을 거두게 되고, 패션계의 총아로 에밀리가 빈의 사교계로 화려하게 등장하게 된다.

1905 교육부에 제작비 전액을 돌려주고 〈학부 회화〉의 제출을 거부. 아르누보 그룹으로 불리는 클림트 그룹이 인상파 경향의 그룹과의 반목으로 분리파에서 이탈함. 베를린을 여행함. 독일 작가동맹 전시에 15점의 작품을 출품하고 빌라 로마나 상을 받음. 철학, 의학, 법학의 〈학부 회화〉는 컬렉터인 콜로만 모저와 에리히 레더러의 소유가 되었다가 2차대전 중 나치의 재산으로 몰수되어 오스트리아 남부 임멘도르프 성에 보관되던 중 나치가 퇴각하면서 성에 불을 질러 안타깝게도 소실되고 말

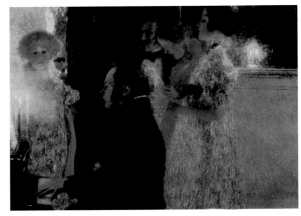

피아노를 치는 슈베르트, 1899, 유화, 150×200cm
1945년 임멘도르프 성의 화재로 소실

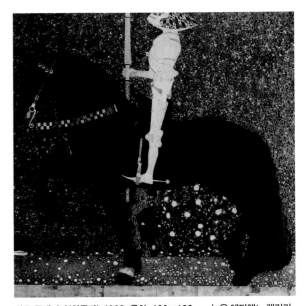

삶은 투쟁이다(황금칼), 1903, 유화, 100×100cm, 뉴욕 에티엔느 갤러리

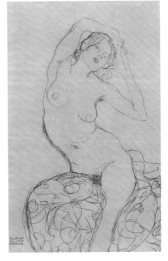

앉아 있는 누드
1913, 연필, 57×37.3cm

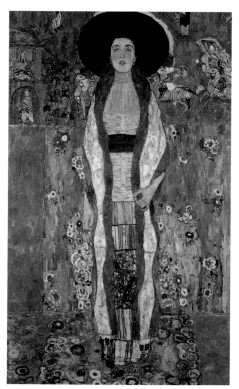

아델레 블로흐 바우어 2, 1912, 유화, 190×120 cm
빈 벨베데레 궁 미술관

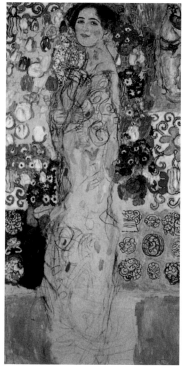

리아 뭉크의 초상(미완성), 1917-1918
유화, 180×90 cm, 린츠 국립 노이에 미술관

았다. 〈여성의 세 시기〉, 〈마르가레트 스톤보로우 비트겐쉬타인〉, 〈나무 아래 핀 장미꽃〉 제작.

1906 호프만과 바그너를 포함한 〈오스트리아 작가 연맹〉을 창설하여 새로운 그룹을 주도함. 1912년 회장에 선출됨. 스토클레 저택의 벽화 작업을 위해 브뤼셀과 런던을 여행하다. 〈프리차 리들러의 초상〉, 〈해바라기가 있는 정원〉 제작.

1907 클림트가 자신의 회화사에서 가장 절정기를 맞는 해이다. 클림트를 세계적인 화가로 우뚝 세운 〈키스〉와 〈아델레 블로흐 바우어 2〉가 제작되다. 〈키스〉의 모델 에밀리라는 설과 아델레 블로흐 바우어라는 설이 있다. 에밀리라는 설은 클림트가 남긴 같은 주제의 스케치에 에밀리라 쓴 것을 두고 훗날 미술사가들이 주장하는 것이고, 아델레라는 설은 〈키스〉에 그려진 여인의 얼굴이 〈아델레 블로흐 바우어 2〉의 얼굴과 흡사하다는 설에 기인하고 있다. 이 〈아델레 블로흐 바우어 2〉는 2006년 6월 18일 뉴욕 소더비 경매에서 1억 3천 500만달러에 낙찰되어 당시까지 최고 경매기록가를 보유하고 있던 피카소를 뛰어 넘어 최고의 경매가로 팔린 그림으로 기록된다. 〈학부 회화〉를 유화로 최종 완성하고 빈과 베를린에서 전시를 함. 〈해바라기〉, 〈아델레 블로흐 바우어 1〉, 〈키스〉, 〈다나에〉, 〈희망 2〉 등을 제작. 45세인 클림트가 17세인 에곤 실레를 만나다.

1908 클림트 그룹이 〈미술 전람회(쿤스트 쇼)〉를 조직해 54개의 전시실에 다양한 아르누보 작품들을 전시함. 클림트에 의해 아직은 22살의 응용미술학교 학생이던 오스카 코코슈카의 작품이 전시되고 연극이 공연되어 세간의 이목은 집중시켰으나 비평가와 대중들은 코코슈카의 전시실을 '공포의 방'이라 부르며 격렬한 비판을 보냄. 이때 클림트는 자신도 16점의 작품을 출품하였으며 작품 중 〈키스〉가 오스트리아 국립미술관에 의해 구입됨. 〈여자의 세 시기〉는 금메달을 받았으며 로마의 현대미술관에서 구입을 함. 뮌헨을 여행하며 아터 호수에서 휴가를 보냄. 〈자매(여자 친구들 3)〉, 〈아터 호숫가의 캄머 성 1〉 제작.

1909 이 해에 2차 쿤스트 쇼가 다시 개최됨. 이 전람회는 매우 의미있고 중요한 전람회가 되고 있었다. 많은 외국의 작가가 초대되었는데 뭉크가 있었고 얀 투르프와 크노프, 나비파의 뷔야르와 보나르 그리고 앙리 마티스가 있었다. 또한 후기 인상파의 두 거장 폴 고갱과 빈센트 반 고흐의 그림이 소개되는 등 전 유럽의 거장들이 참여하고 있었다. 빈에서 열린 국제 미술제에 전시 기획자로서는 마지막으로 참여함. 코코슈카와 실레의 작품들을 소개함. 프라하, 파리, 마드리드를 여행하다. 황금 스타일을 더 이상 추구하지 않음. 스토클레 저택 장식 벽화 완성. 〈유디트 2〉, 〈모자 쓴 여인〉, 〈늙은 여자〉, 〈가족〉을 제작함.

1910 제9회 베니스 비엔날레에 참가하여 호평을 받음. 스토클레 프리즈 도안이 완성되고 빈공방이 제작을 시작함. 〈정원 풍경〉, 〈검은 깃털모자를 쓴 여인〉, 〈공원〉, 〈아터 호숫가의 캄머 성 2〉를 제작함.

1911 로마에서 개최된 〈국제미술제〉에 8점의 회화를 출품하고 그 중 〈삶과 죽음〉이 1등상을 받다. 피렌체, 로마, 브뤼셀, 런던, 마드리드를 여행함. 아틀리에가 철거

되자 빈의 13지구 펠트뮈가세로 아틀리에를 옮김. 〈북부 오스트리아의 농가〉와 훗날 파손되는 〈십자가가 있는 정원〉을 제작함.

1912 드레스덴의 〈미술대전〉에 출품. 건강을 위한 요양 휴가를 가짐. 〈삶과 죽음〉의 금빛 바탕을 마티스풍의 청색 바탕으로 바꿈. 〈메다 프리마베시의 초상〉, 〈아델레 블로흐 바우어 2〉, 〈사과나무 1〉, 〈쉴로스 캄머 공원의 가로수 길〉 등을 제작.

1913 부다페스트에서 열린 오스트리아 미술가협회 전시회에 참가하고 뮌헨, 만하임의 전시 등에 출품하다. 가르데 호수에서 여름을 보내며 풍경화를 제작함. 실레가 오스트리아 미술가협회에 가입하다. 〈처녀〉, 〈가르데 호수 주변의 카손느 교회〉, 〈가르데 호수 주변의 말세진느〉, 〈앉아 있는 누드〉를 제작.

1914 프라하에서 열린 〈독일 뵈므쉬 미술가협회〉의 전시회에 참가. 브뤼셀을 방문하여 완성된 스토클레 프리즈를 보고, 콩고 박물관의 원시미술을 통해 많은 영향을 받음. 표현주의파 이론가들이 클림트의 작품을 비난하다. 〈오이게니아 프리마베시〉, 〈엘리자베트 바쇼펜 에츠 남작부인의 초상〉, 〈아터 호수의 별장〉 제작.

1915 헝가리의 기요르에 머물며 작업하다. 〈바르바라 플뢰게〉, 〈카를로테 퓰리처〉, 〈아터 호수 근처의 운터라흐〉 제작. 클림트가 결혼도 하지 않은 채 평생을 함께 산 어머니 안나가 사망함.

1916 실레, 코코슈카, 파이슈타우어와 함께 베를린에서 열린 분리파 주최의 오스트리아 미술가협회의 전시회에 참가하다. 〈프리데이케 마리아 베어〉, 〈쉰브룬 공원〉, 〈발리〉, 〈여자 친구들〉, 〈아터 호수 근처의 운터라흐 교회〉, 〈죽음과 삶〉, 〈닭들이 있는 정원의 작은 길〉, 〈다리를 벌리고 앉은 여인〉 제작.

1917 모라비아 북부지방을 여행함. 교육부에 의해 그의 4번째 교수직 임명이 거부되었으나 뮌헨과 빈의 미술 아카데미 명예회원으로 위촉됨. 마이르호펜에서 여름 휴가를 보내며 루마니아를 여행하다. 〈레다〉, 〈어느 여인의 초상〉, 〈요한나 슈타우네〉, 〈무희〉, 〈흰옷을 입은 부인의 초상〉 제작.

1918 클림트가 1월 11일 심장발작으로 쓰러지다. 병상에서 에밀리를 찾으며 미완의 많은 작품을 남기고 56세의 나이로 2월 6일 사망하고 히칭 묘지에 안장됨. 사후 클림트의 유산은 에밀리와 누이들이 나누어 가짐. 에밀리가 이때 클림트에게 보낸 다수의 편지를 태웠다고 전해짐. 병원 침대에서의 임종 모습을 실레가 그림으로 남기다. 미완성 작품으로 〈요람〉, 〈신부〉, 〈아담과 이브〉가 있음.

1945 나치 친위대가 퇴각하면서 임멘도르프 성에 불을질러 클림트의 다수작품이 화재로 불타버림. 공교롭게도 이해에 헬레네의 아파트에 화재가 발생하여 클림트의 스케치북 50개가 전소됨.

1952 클림트의 평생 친구이자 연인이었던 에밀리가 78세 나이로 사망함.

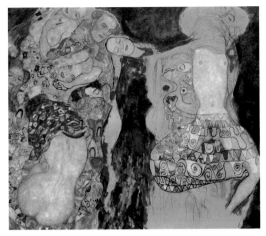

신부(미완성), 1917-1918, 유화, 166×190 cm, 개인소장

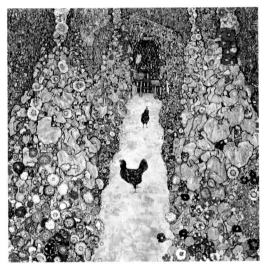

닭들이 있는 정원의 작은길, 1916, 유화, 110×110 cm
1945년 임멘도르프 성의 화재로 소실

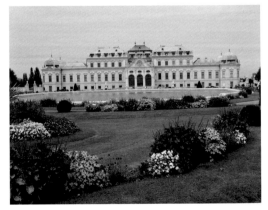

클림트 키스가 소장되어 있는 빈 벨베데르 궁 미술관
사진 ⓒ 박덕흠

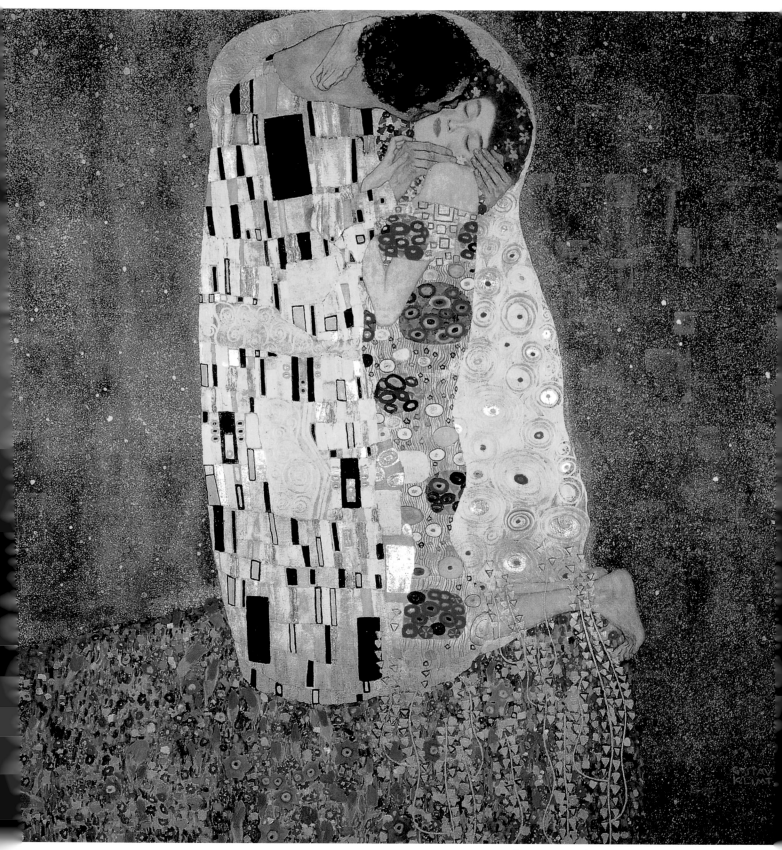

키스, 1907-1908, 유화, 180×180cm, 빈 벨베데르 궁 미술관

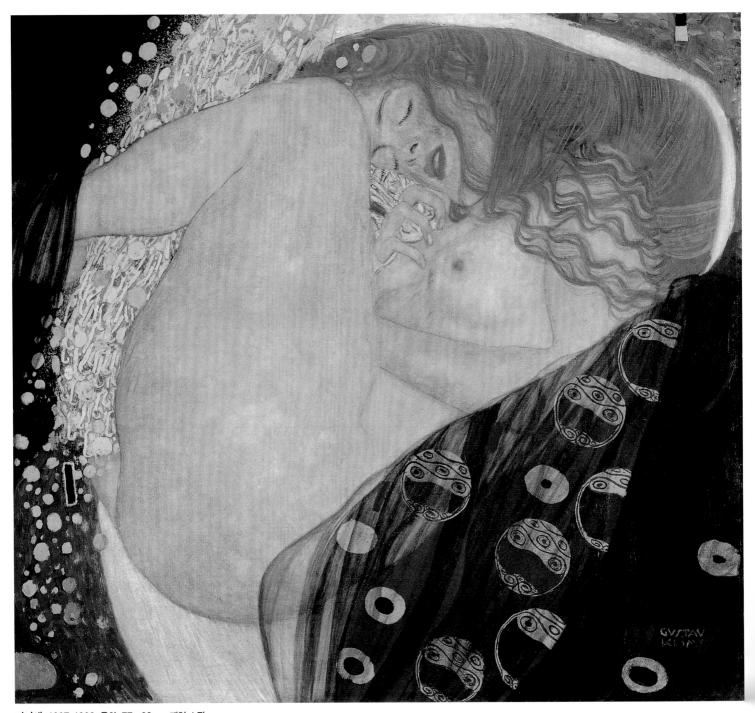

다나에, 1907-1908, 유화, 77×83cm, 개인 소장

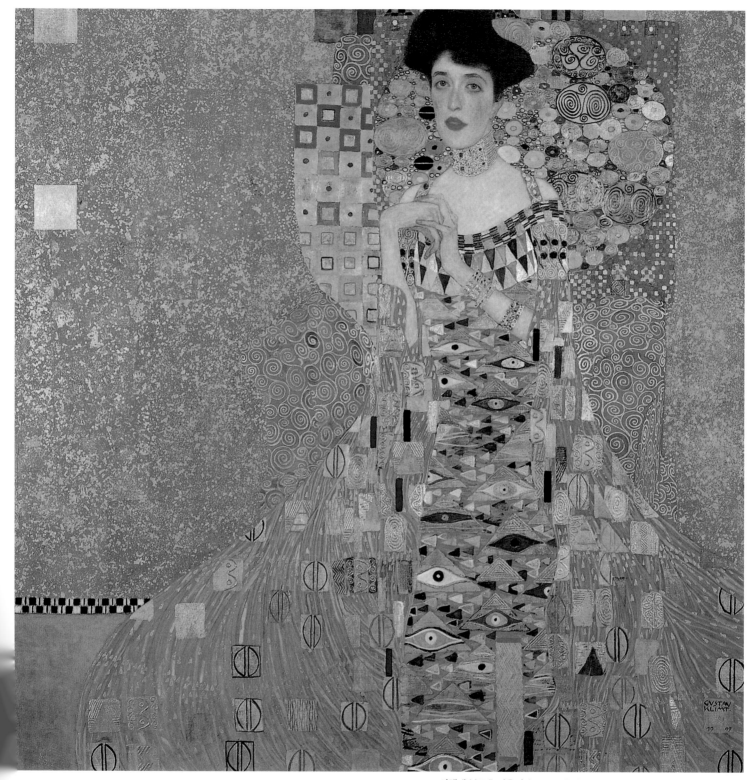

아델레 블로흐 바우어 1, 1907, 유화 · 금, 138×138cm, 빈 벨베데르 궁 미술관

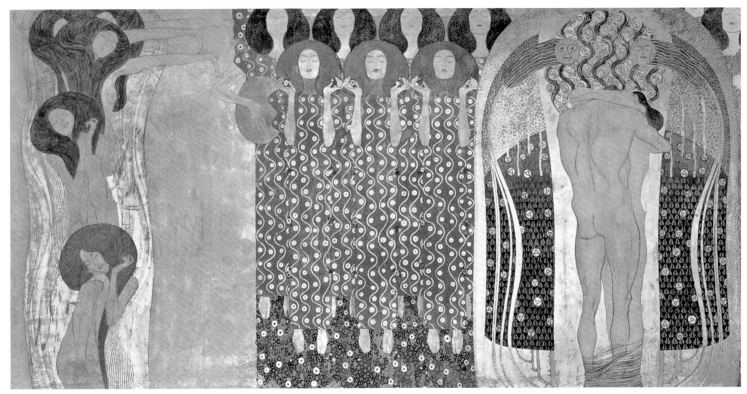

베토벤 프리즈(우측부분) 행복을 위한 열망은 시를 통해서 성취된다 , 1902, 혼합매재, 높이 2.2m 전체길이 13.81m, 빈 분리파 전시관

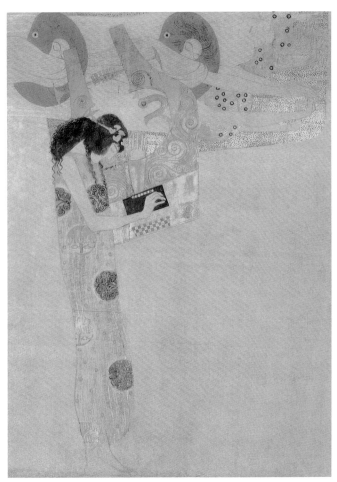

베토벤 프리즈(좌측부분)
행복을 위한 열망은 시를 통해서 성취된다
1902, 혼합매재, 높이 2.2m 전체길이 13.81m
빈 분리파 전시관

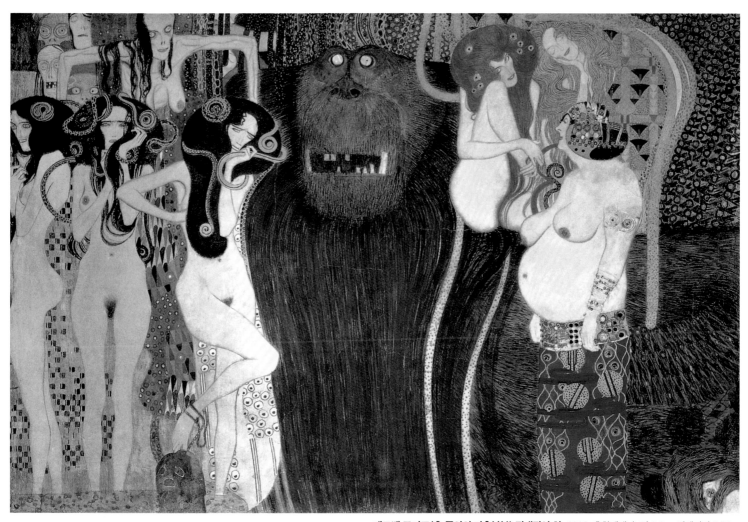

베토벤 프리즈(홀 중앙의 좌측부분) **적대적인 힘**, 1902, 혼합매재, 높이 2.2m 전체길이 6.36m

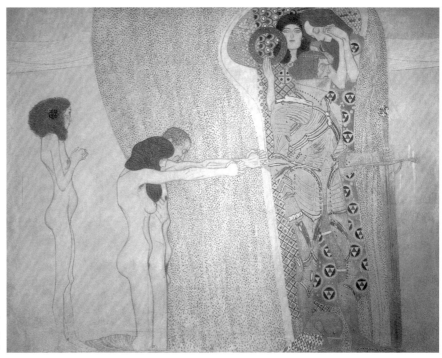

베토벤 프리즈(우측부분) 행복의 추구
1902, 혼합매재, 높이 2.2m 전체길이 13.78m
빈 분리파 전시관

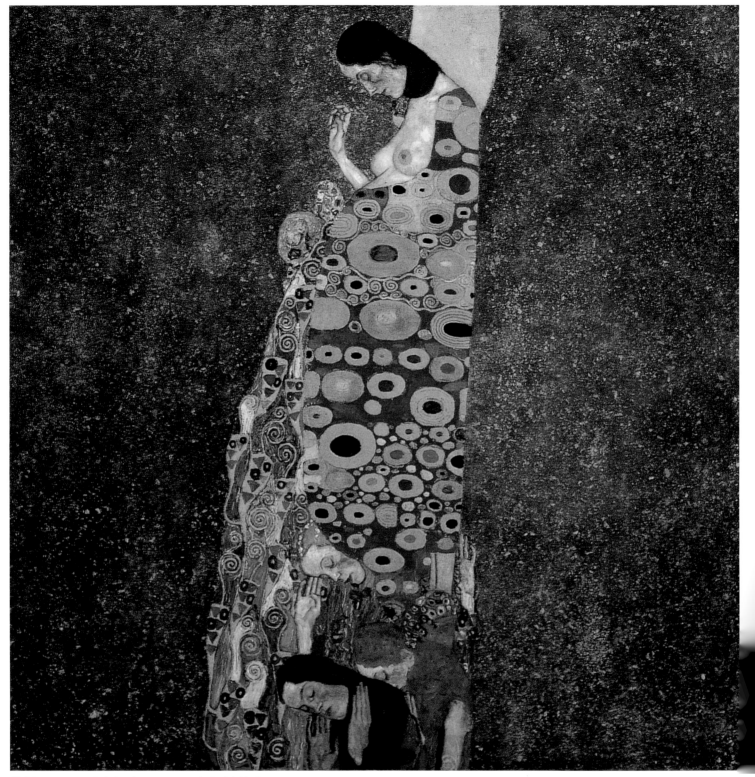

희망 2, 1907-1908, 유화에 금채, 110×110cm, 뉴욕 현대미술관

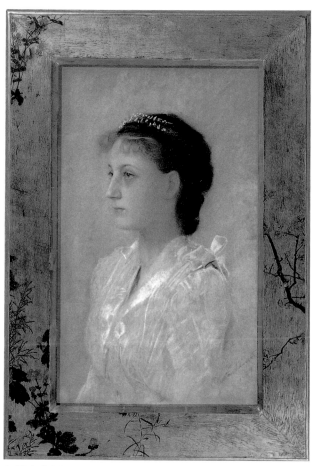

17살의 에밀리 플뢰게, 1891, 파스텔, 67×41.5cm, 개인 소장

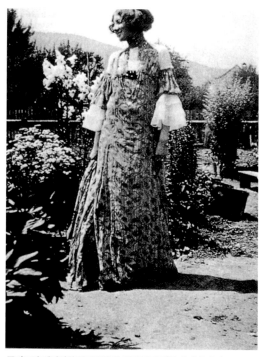

클림트가 에밀리의 패션 앨범을 위해 직접 찍은 에밀리 사진, 1907

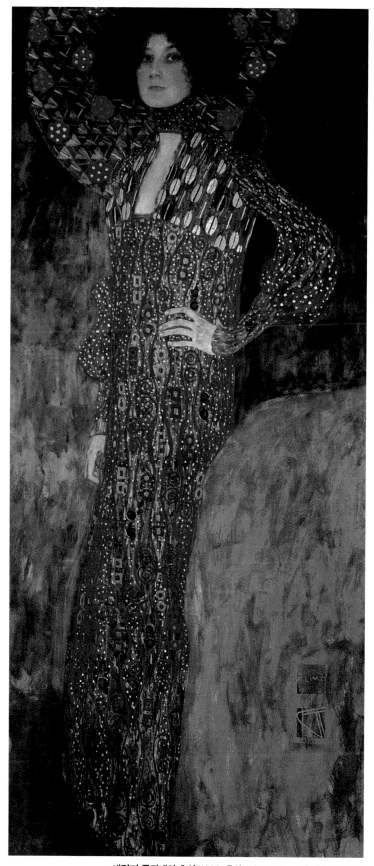

에밀리 플뢰게의 초상, 1902, 유화, 181×84cm, 빈 예술사 박물관

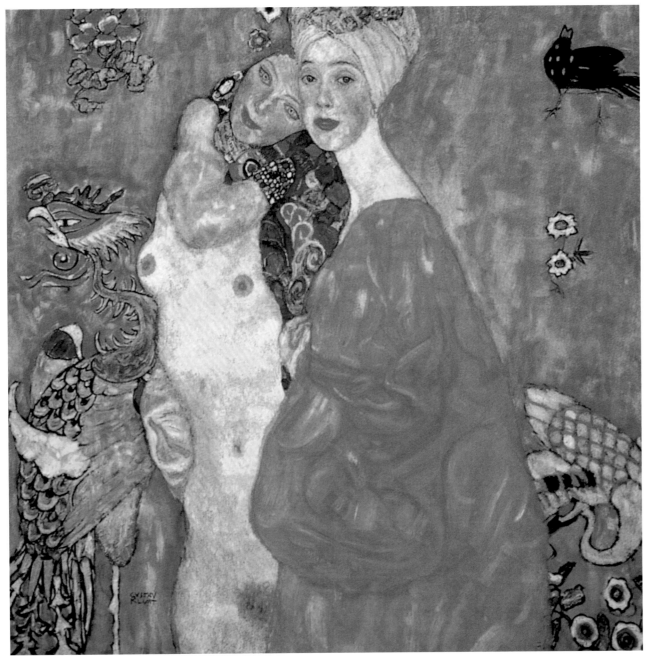

여자 친구들, 1916-1917, 유화, 99×99cm, 1945년 임멘도르프 성의 화재로 소실

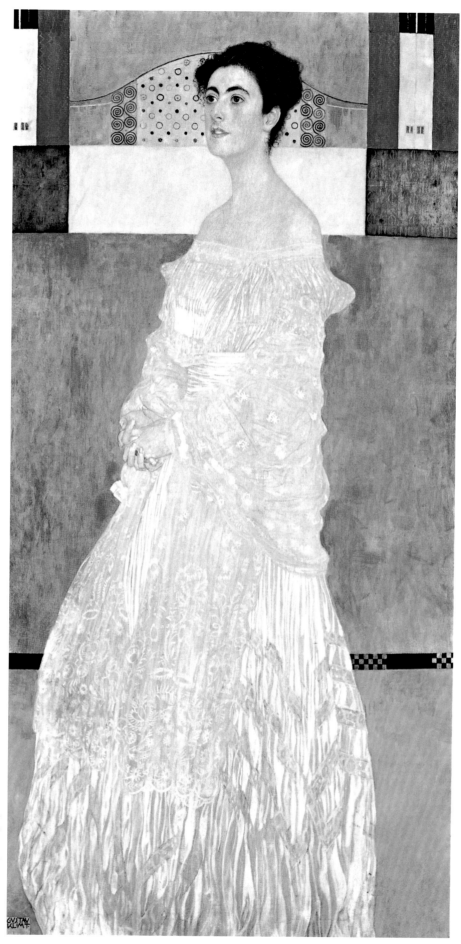

마르가레트 스톤보로우
비트겐쉬타인 부인의 초상
1905, 유화, 180×90cm
뮌헨 노이에 피나코텍 미술관

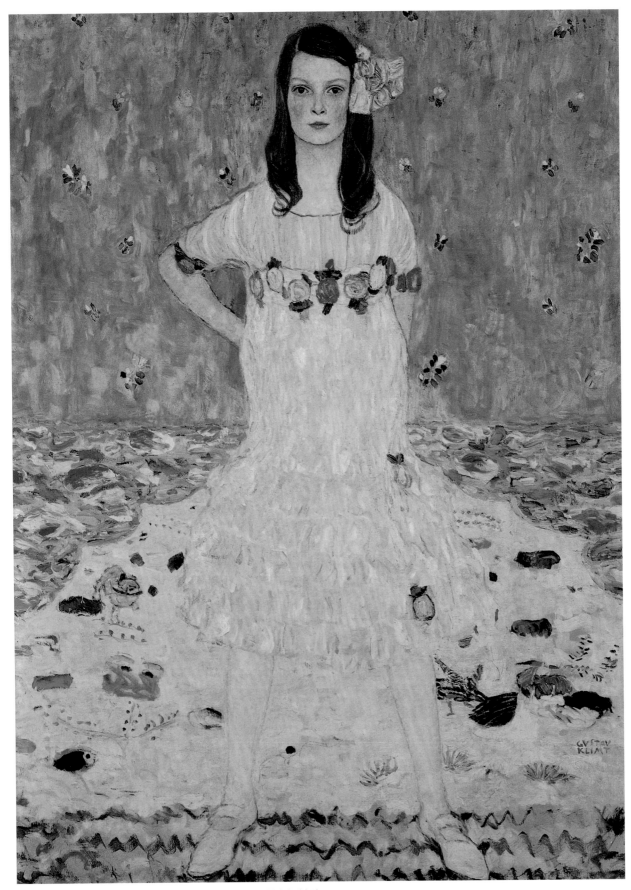

메다 프리마베시의 초상, 1912, 유화, 150×110cm, 뉴욕 메트로폴리탄 미술관

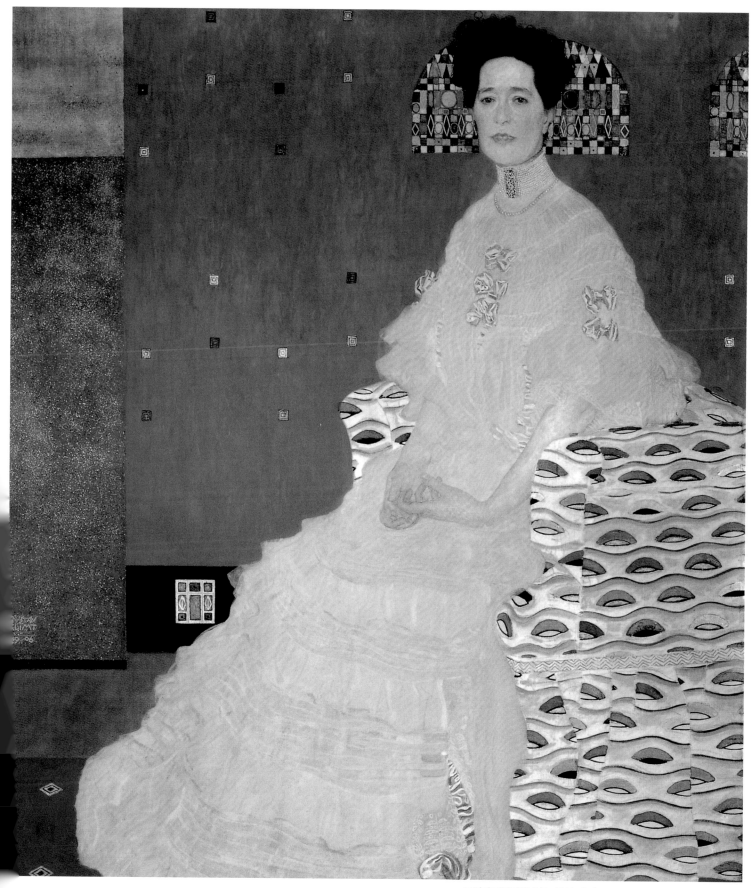

프리차 리들러의 초상, 1906, 유화, 153×133cm, 빈 벨베데르 궁 미술관

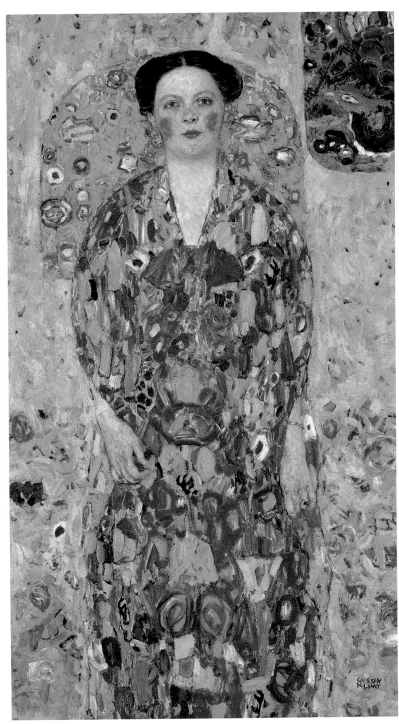

오이게니아 프리마베시, 1913-1914, 유화, 140×84cm, 개인 소장

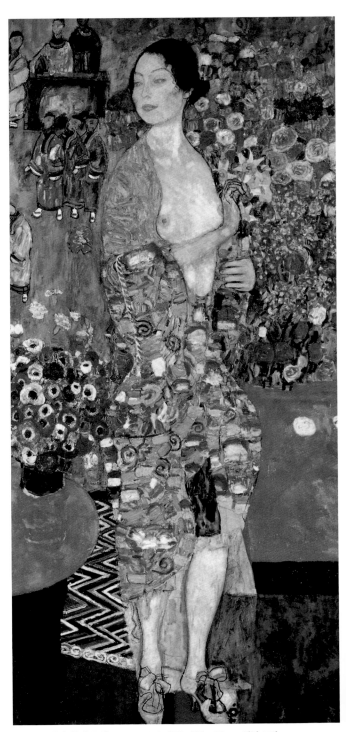

리아 뭉크(댄서)의 초상, 1914-1916, 유화, 180×90cm, 개인 소장

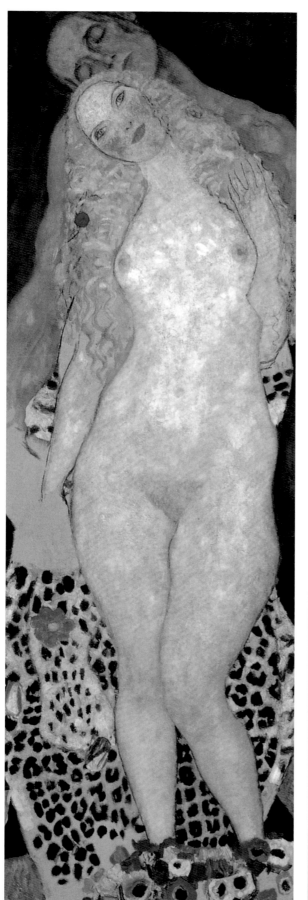

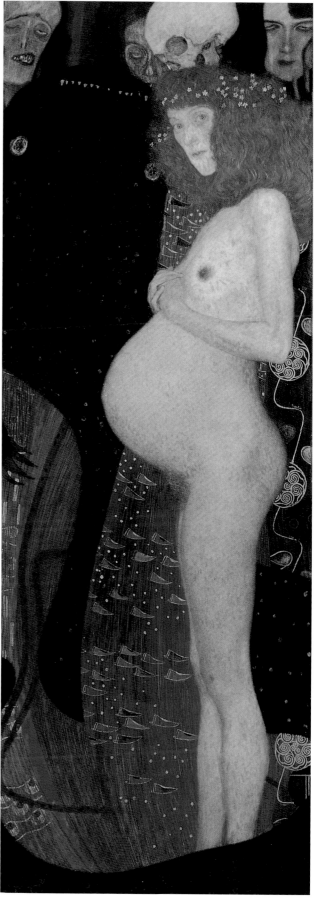

좌/**아담과 이브**
1917-1918, 유화
173×60cm
빈 벨베데레 궁 미술관

우/**희망 1**
1903, 유화
189×67cm
오타와 국립미술관

23

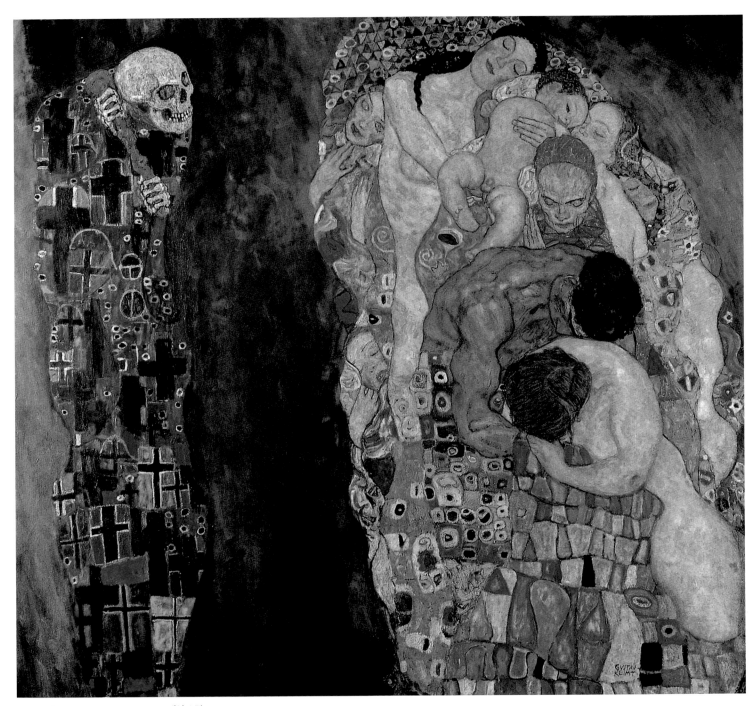

죽음과 삶, 1916, 유화, 178×198cm, 개인 소장

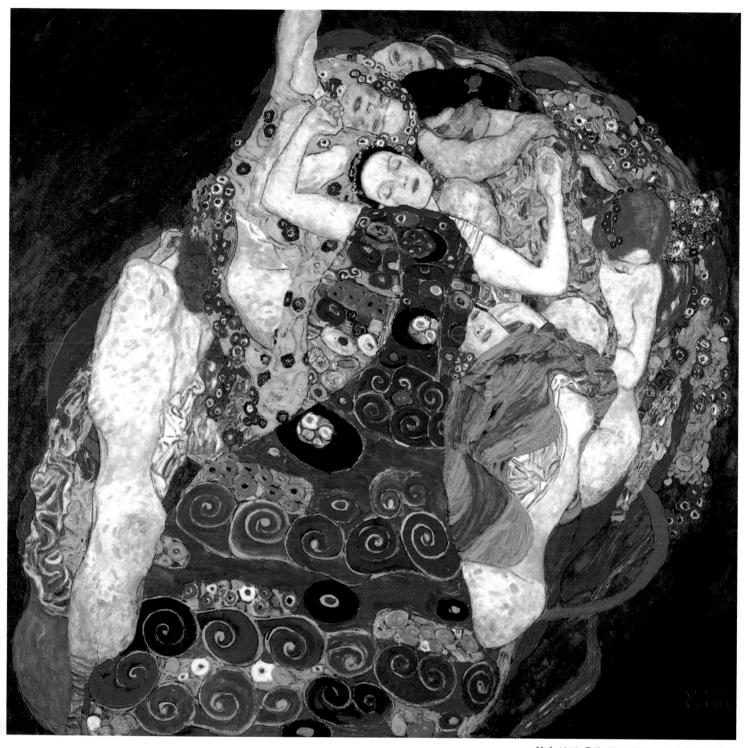

처녀, 1913, 유화, 190×200cm, 프라하 국립 미술관

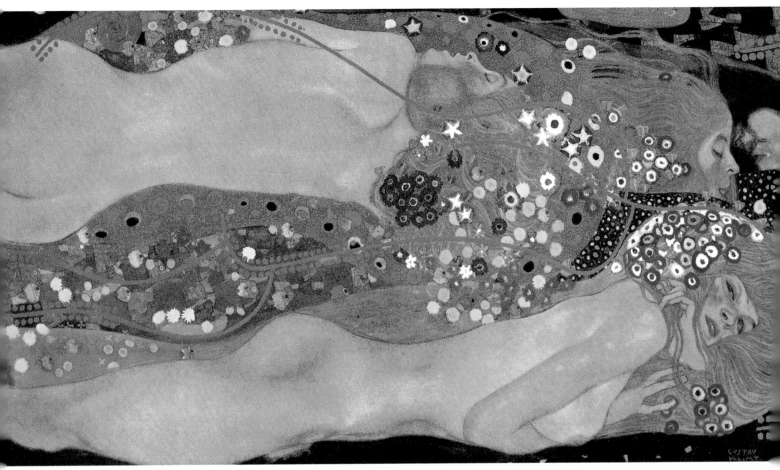

물뱀 2, 1904-1907, 유화, 80×145cm, 개인 소장

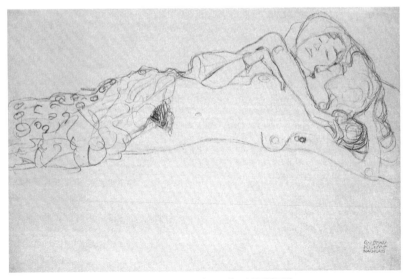

물뱀 2 습작, 1905-1906, 크레용, 37×56cm, 그라츠 요아노임 주립박물관

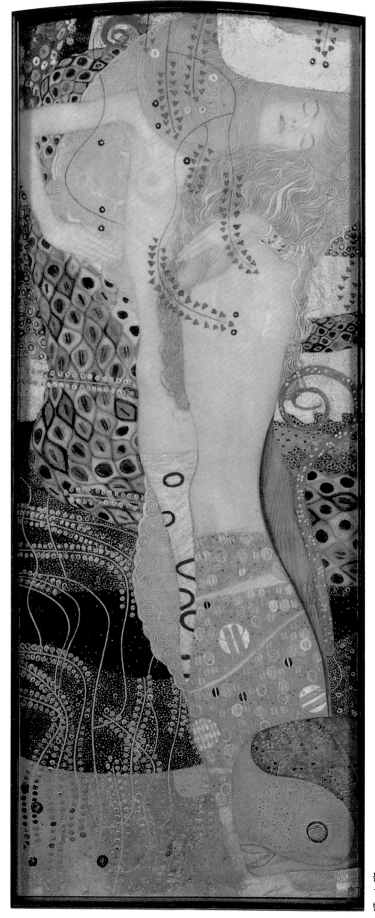

금붕어, 1901-1902, 유화, 150×46cm, 솔로투른 쿤스트 미술관

물뱀 1
1904-1907, 양피지에 수채화 금박, 50×20cm
빈 벨베데르 궁 미술관

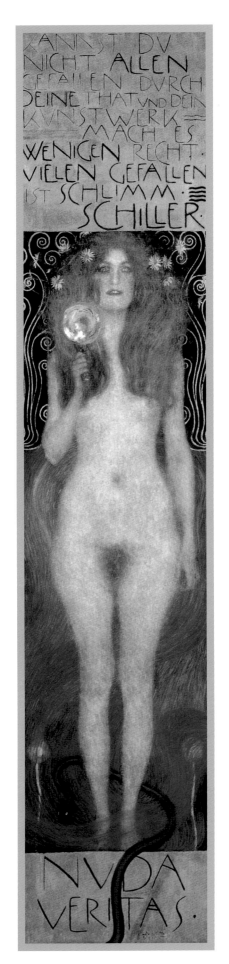

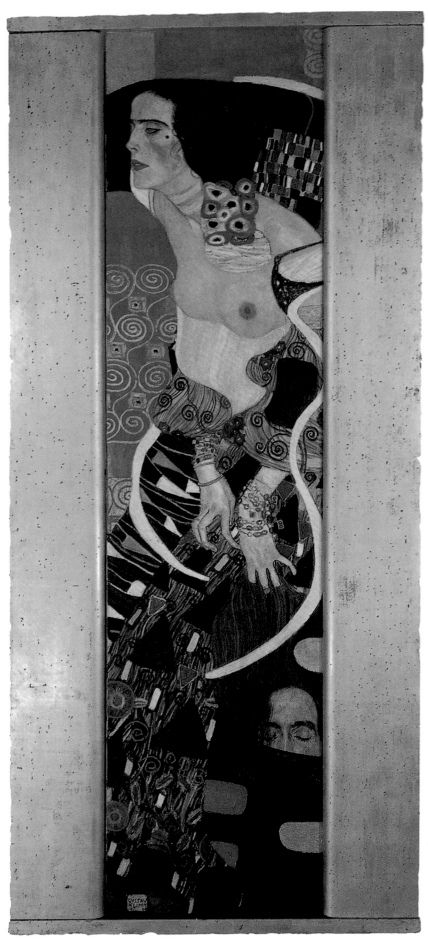

좌/누다 베리타스
1899, 유화
252×56.2cm
빈 오스트리아 도서관

우/유디트 2
1909, 유화
178×46cm
베니스 국립 현대 미술

유티드 습작

누다 베리타스 습작

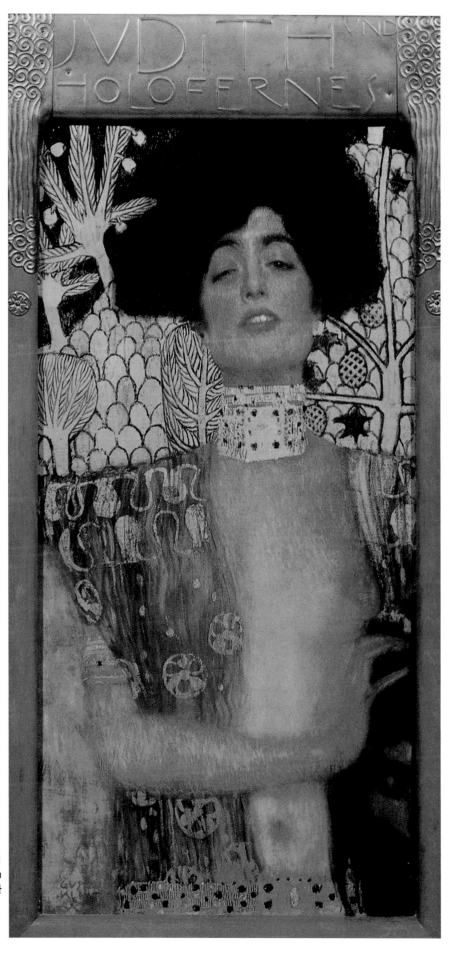

유디트 1
1901, 유화, 84×42cm
빈 벨베데르 궁 미술관

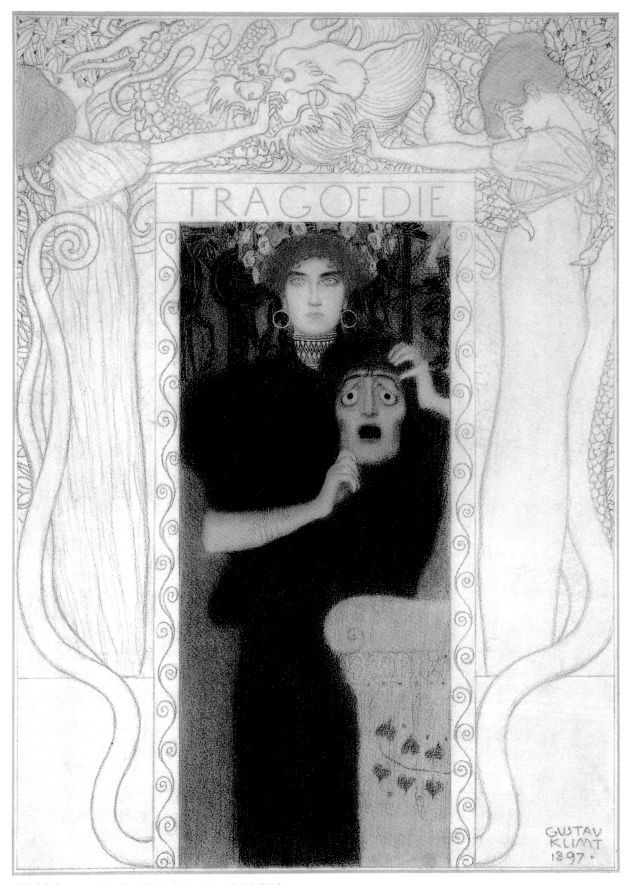

비극의 우화, 1897, 연필 · 펜 · 수채 · 금채, 42×31cm, 빈 역사 박물관

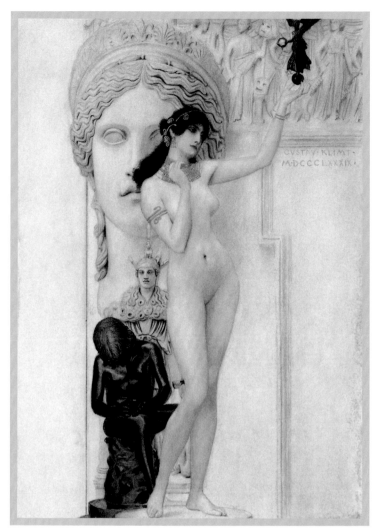

조각의 우화, 1889, 연필 · 수채 · 금채, 44×30cm, 빈 벨베데르 궁 미술관

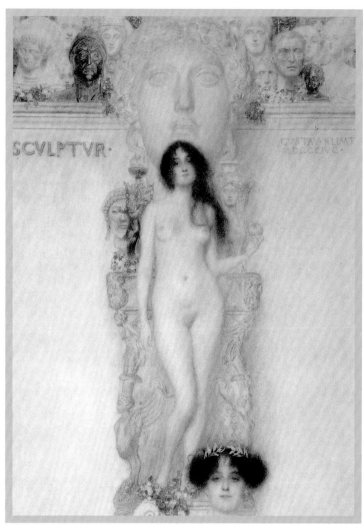

조각의 우화, 1896, 연필 · 금채, 42×31cm, 빈 역사 박물관

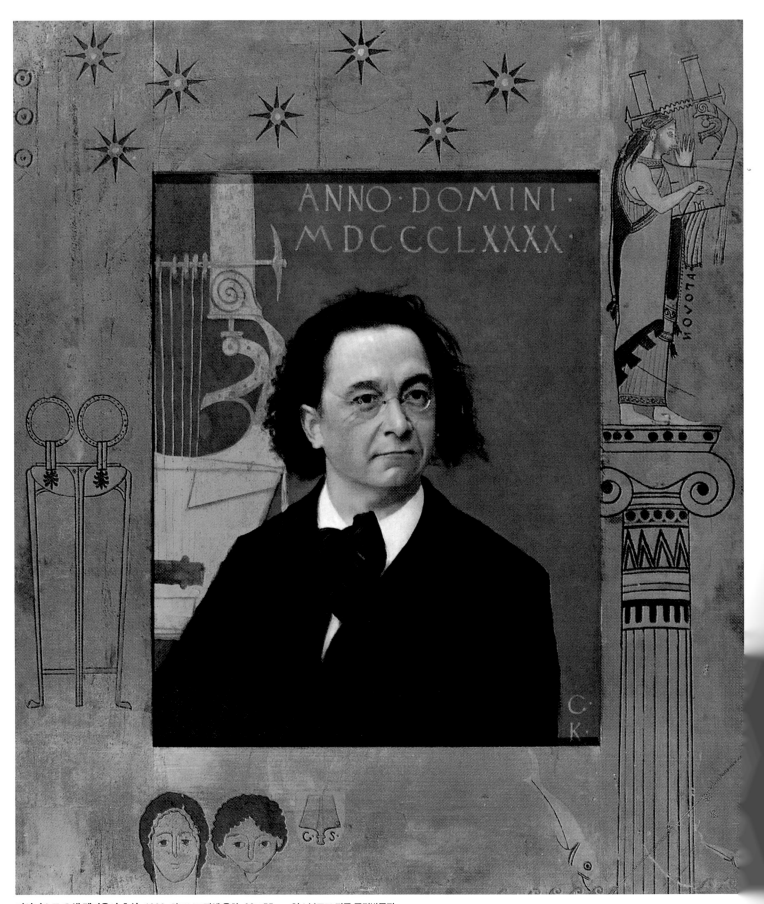

피아니스트 요셉 펨파우어 초상, 1890, 하드보드지에 유화, 69×55cm, 인스부르크 티롤 국립박물관

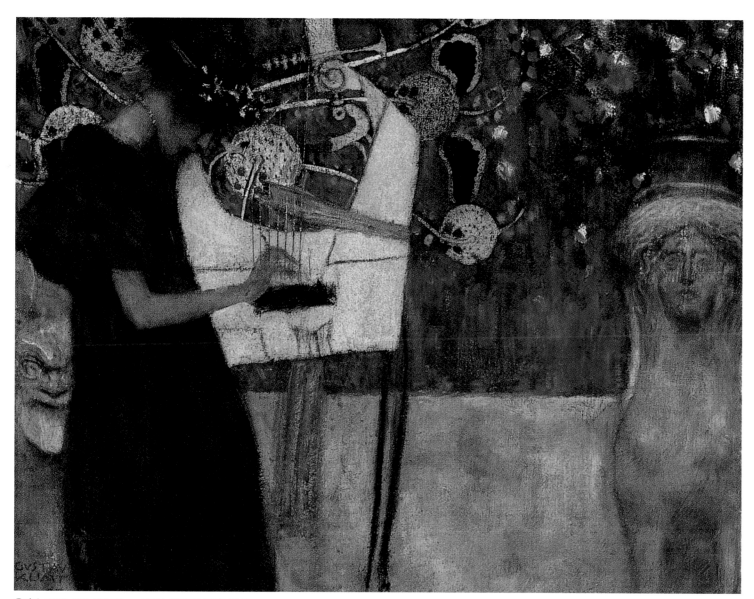

음악 1, 1895, 유화, 37×45cm, 뮌헨 노이에 피나코텍 미술관

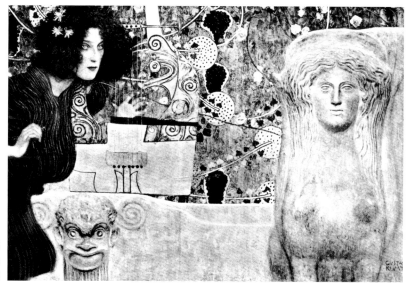

음악 2
1898, 유화, 150×200cm
1945년 임멘도르프 성의 화재로 소실

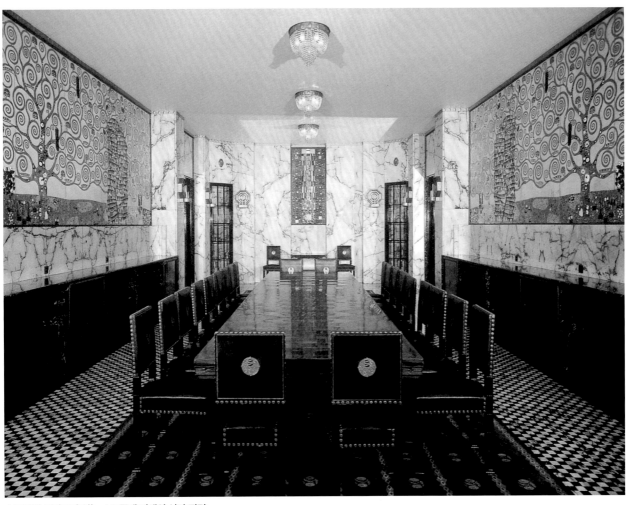

스토클레 프리즈가 있는 스토클레 저택의 식당 전경

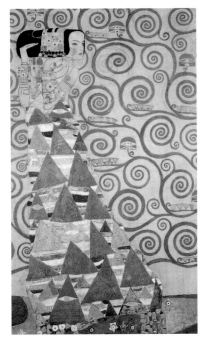

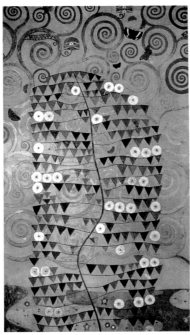

좌/스토클레 프리즈(부분) 기대
1905-1909
빈 오스트리아 응용 미술관

우/스토클레 프리즈(부분)
1905-1909
빈 오스트리아 응용 미술관

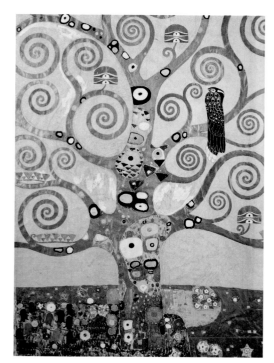

스토클레 저택 벽화(부분) 생명의 나무, 1905-1909
빈 오스트리아 응용 미술관

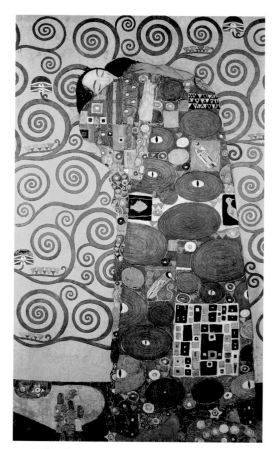

스토클레 프리즈(부분) 실현, 1905-1909
빈 오스트리아 응용 미술관

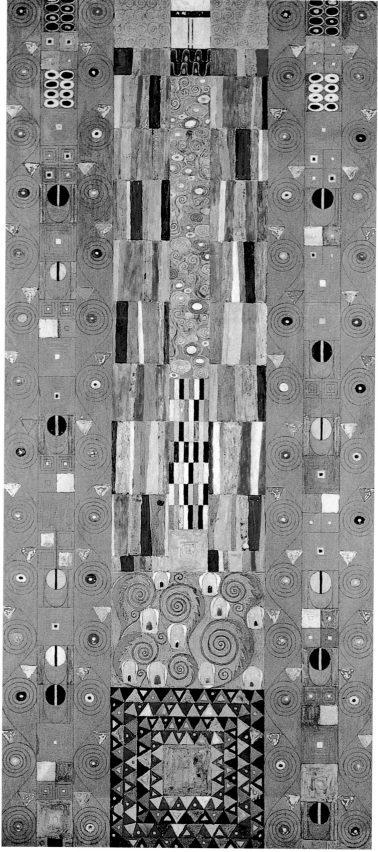

스토클레 저택 모자이크 장식 도안(홀 중앙부분), 1905-1909, 빈 오스트리아 응용 미술관

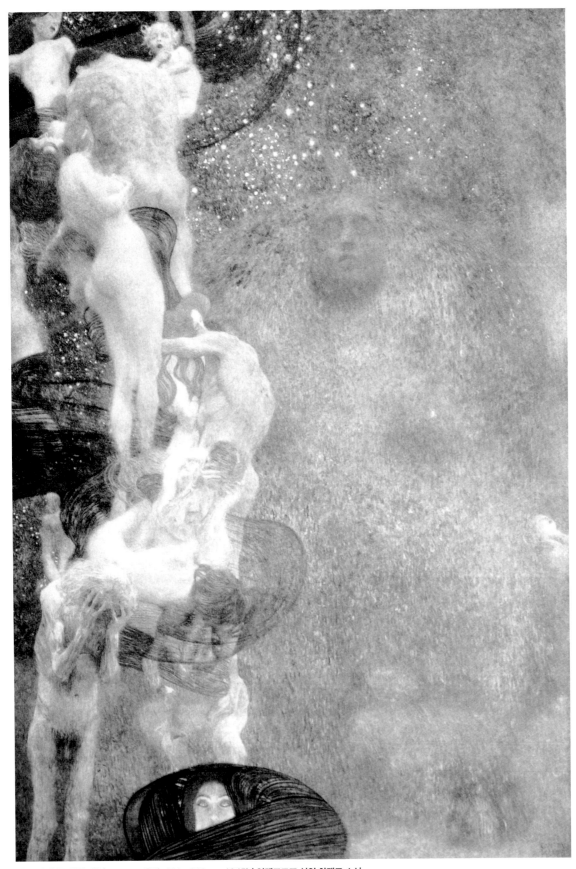

학부 회화 중 철학 완성도,1907, 유화, 430×300cm, 1945년 임멘도르프 성의 화재로 소실

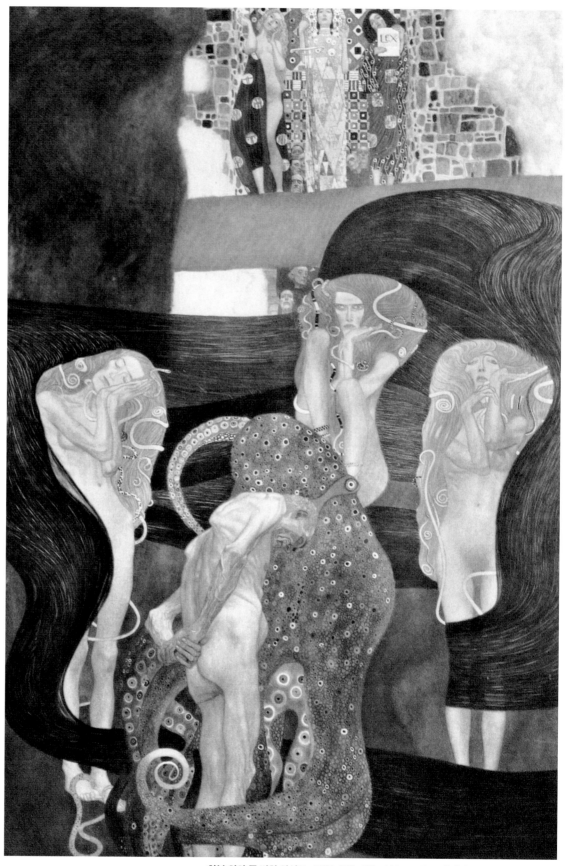

학부 회화 중 법학 완성도, 1907, 유화, 430×300cm, 1945년 임멘도르프 성의 화재로 소실

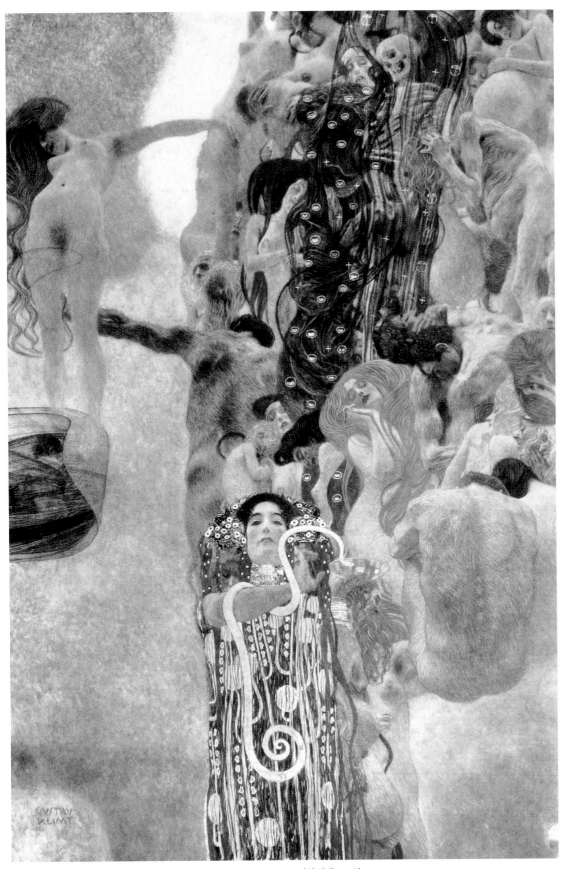

학부 회화 중 의학 완성도, 1907, 유화, 430×300cm, 1945년 임멘도르프 성의 화재로 소실

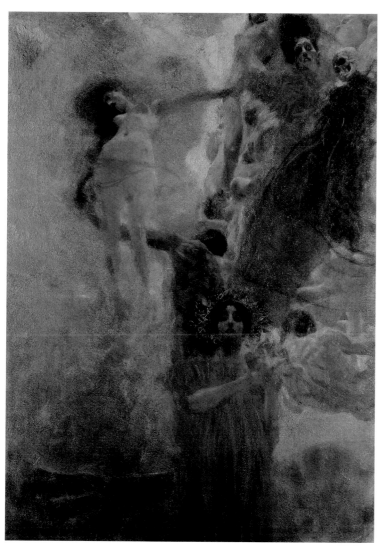

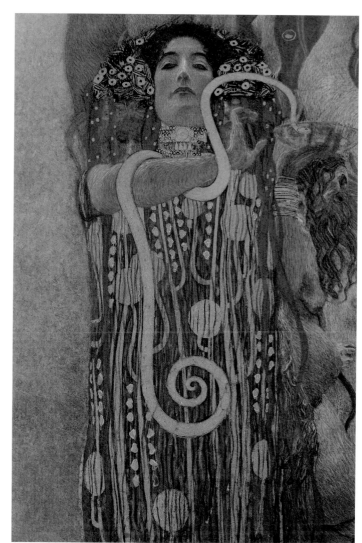

학부 회화 중 의학 구성 스케치
1897-1898, 유화, 72×55cm, 개인 소장, 학부 회화 중 남아있는 유일한 컬러본

의학 부분도

팔라스 아테네, 1898, 유화, 75×75cm, 빈 역사 박물관

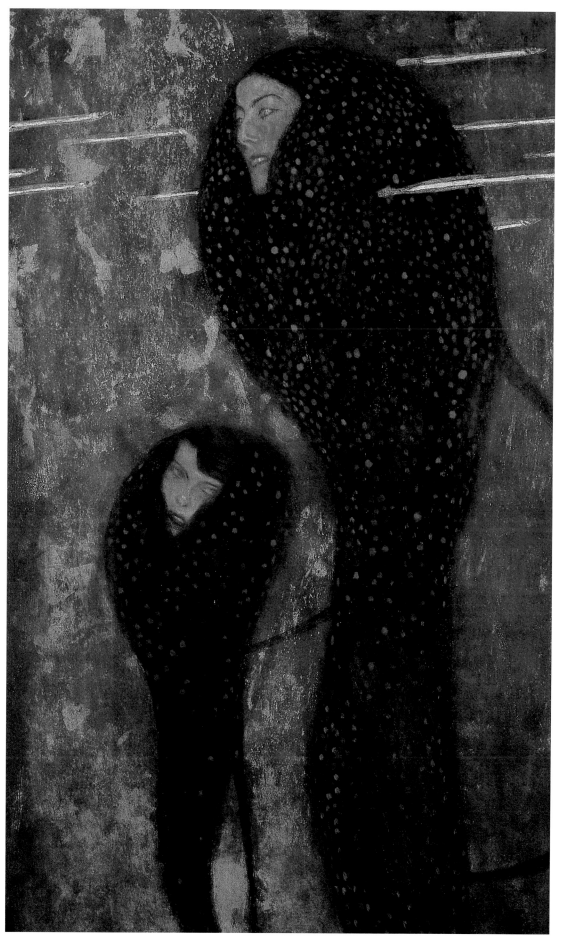

물의 요정
1899, 유화, 82×52cm
빈 중앙은행

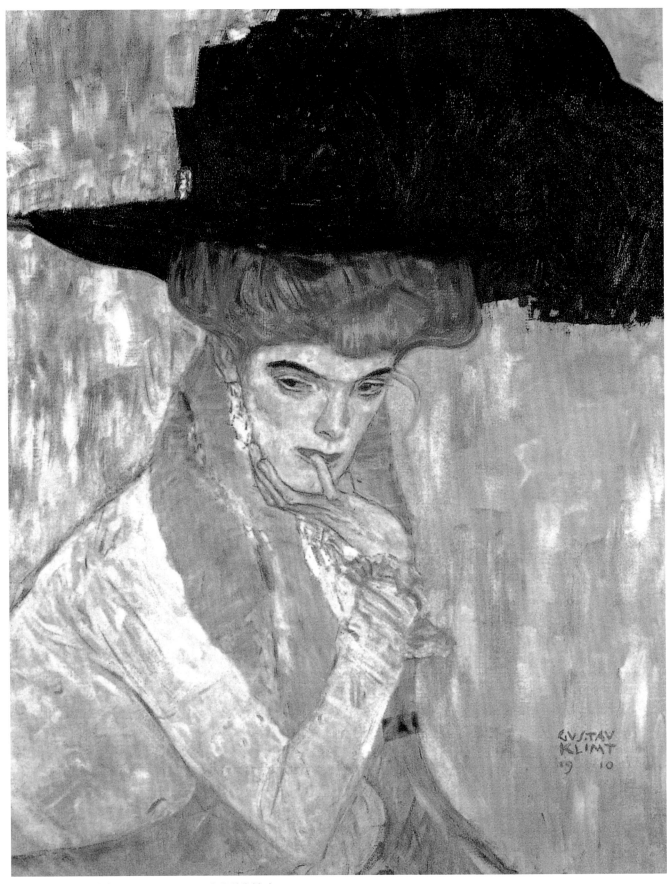

검은 깃털 모자를 쓴 여인, 1910, 유화, 79×63cm, 뉴욕 현대미술관

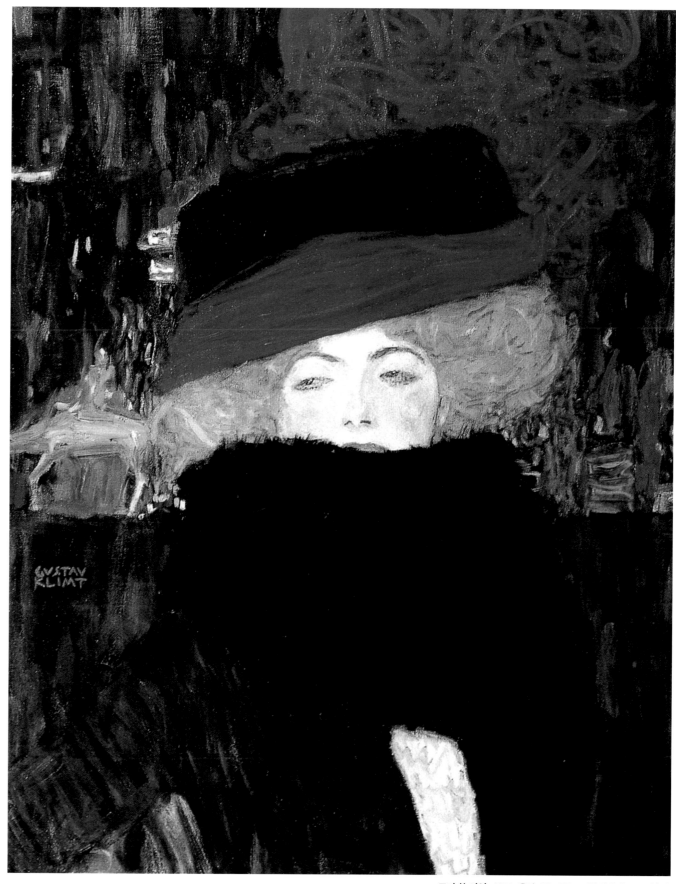

모자 쓴 여인, 1909, 유화, 69×55cm, 빈 벨베데르 궁 미술관

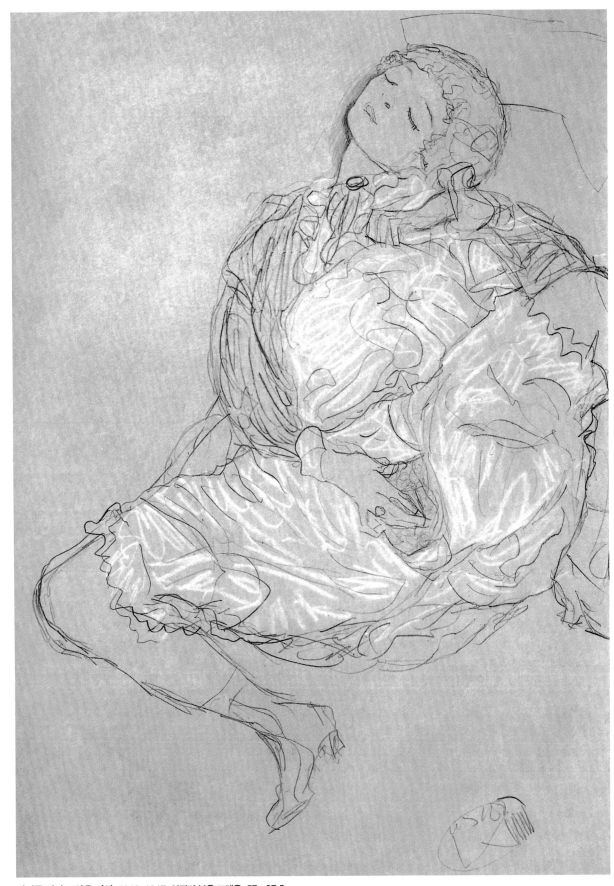

다리를 벌리고 앉은 여인, 1916-1917, 연필과 붉은 크레용, 57×37.5cm

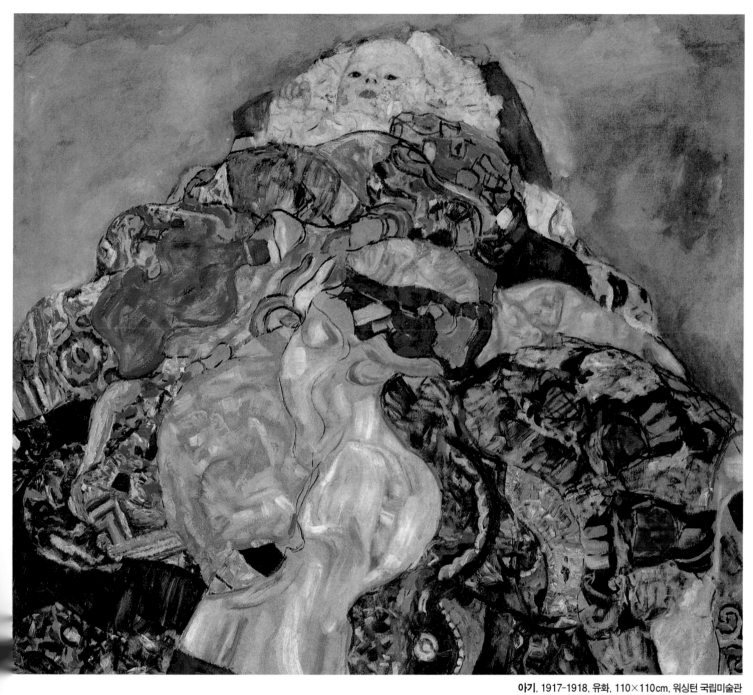

아기, 1917-1918, 유화, 110×110cm, 워싱턴 국립미술관

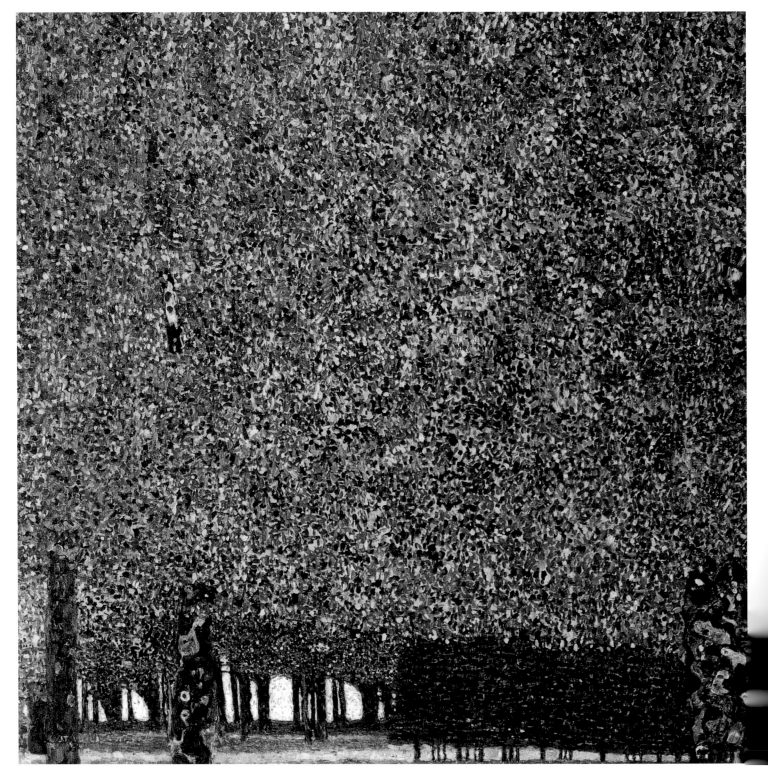

공원, 1910, 유화, 110×110cm, 뉴욕 현대미술관

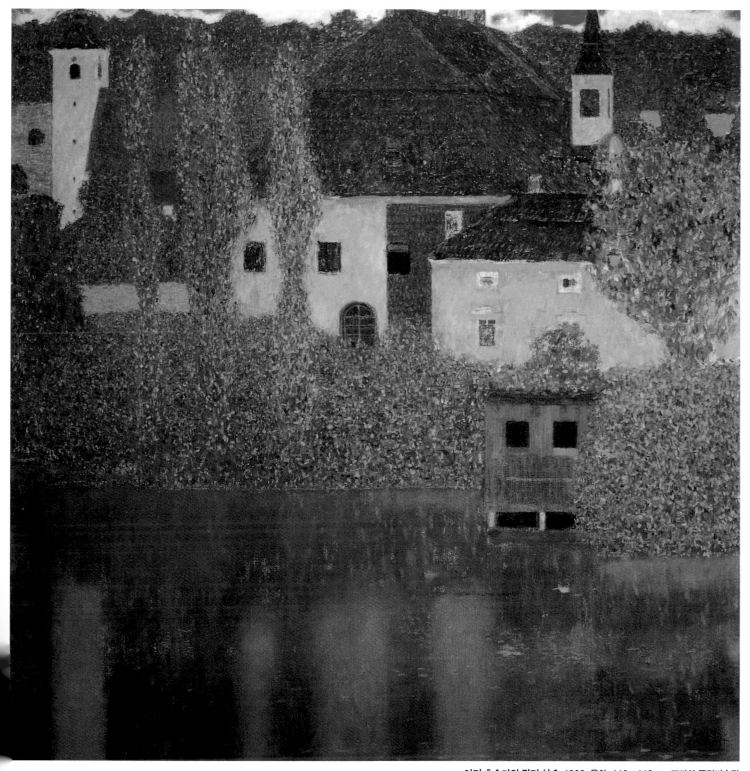

아터 호숫가의 캄머 성 1, 1908, 유화, 110×110cm, 프라하 국립미술관

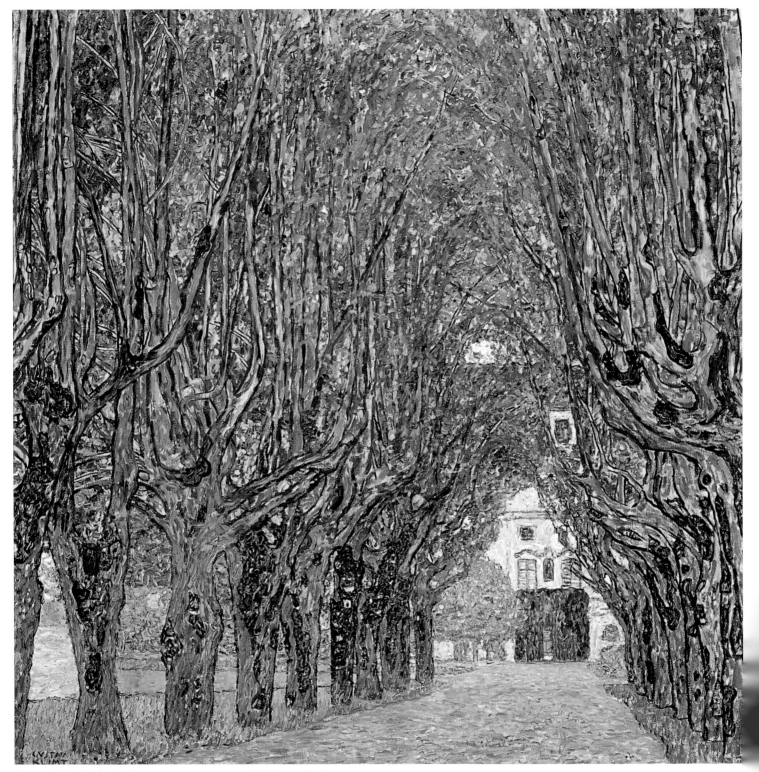

쉴로스 캄머 공원의 가로수 길, 1912, 유화, 110×110cm, 빈 벨베데르 궁 미술관

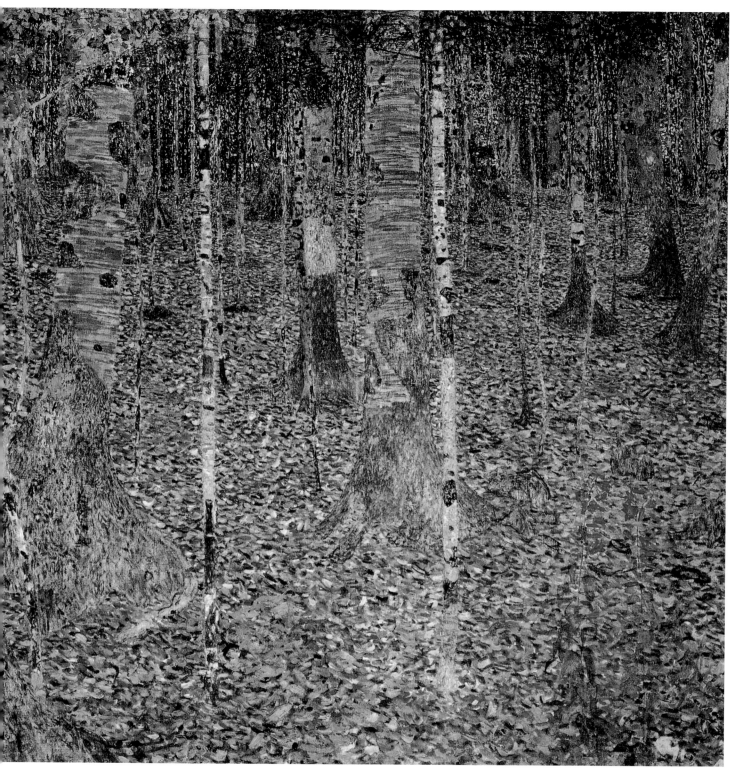

자작나무 숲, 1903, 유화, 110×110cm, 빈 벨베데르 궁 미술관

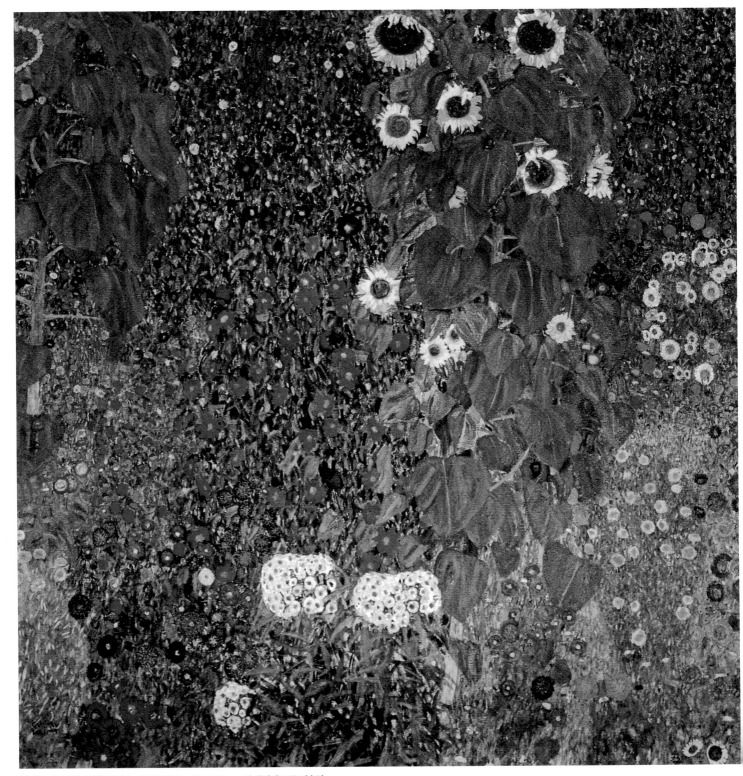

해바라기가 있는 정원, 1905-1906, 유화, 110×110cm, 빈 벨베데르 궁 미술관

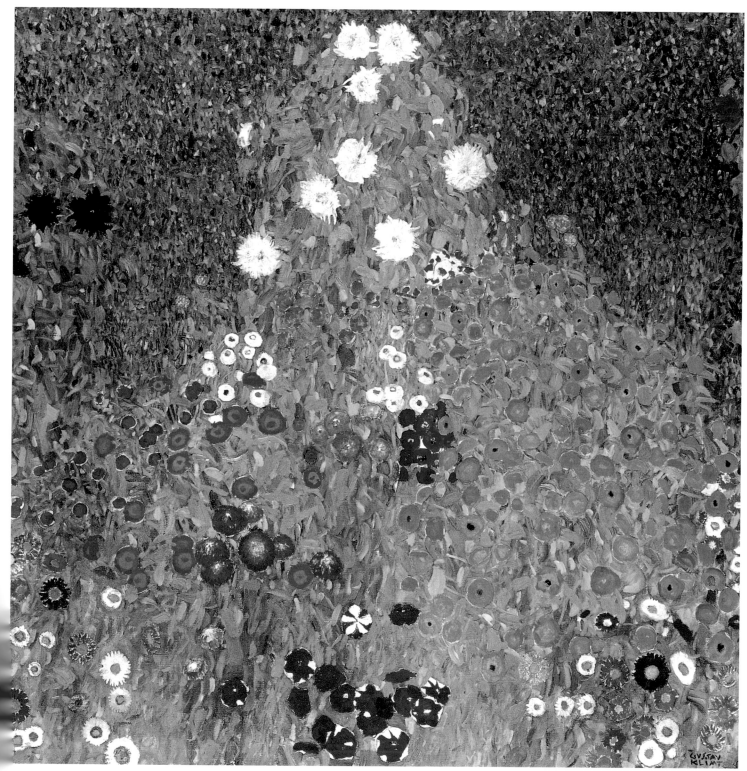

꽃이 핀 정원, 1905-1906, 유화, 110×110cm, 개인 소장

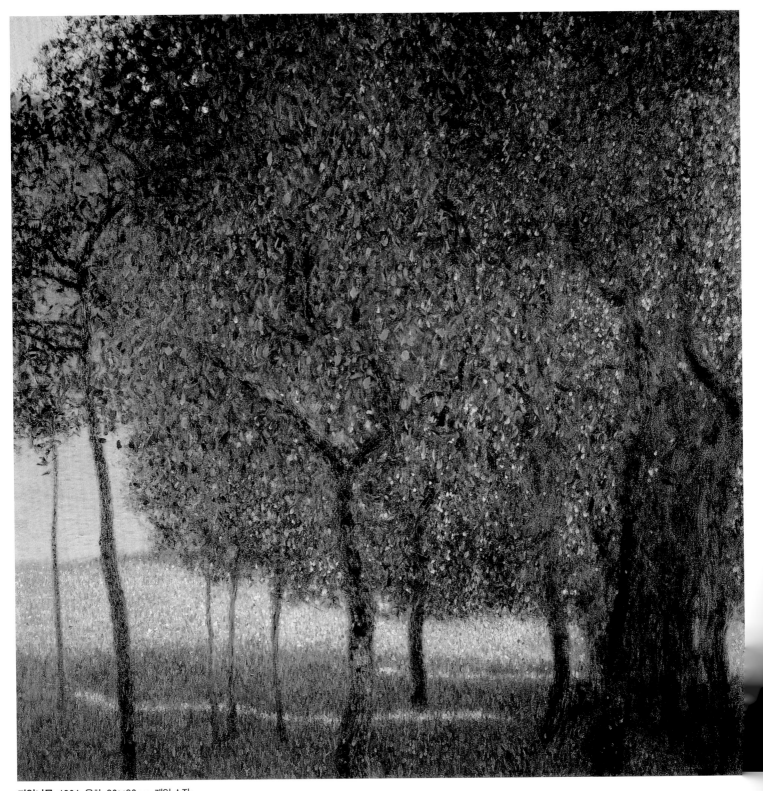

과일나무, 1901, 유화, 90×90cm, 개인 소장

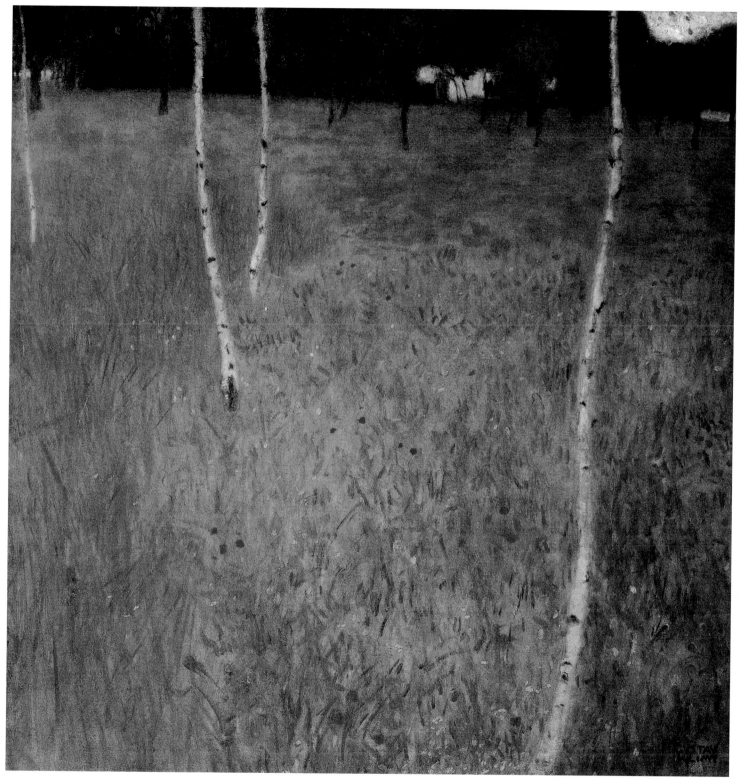

자작나무가 있는 농가, 1900, 유화, 80×80cm, 빈 벨베데르 궁 미술관

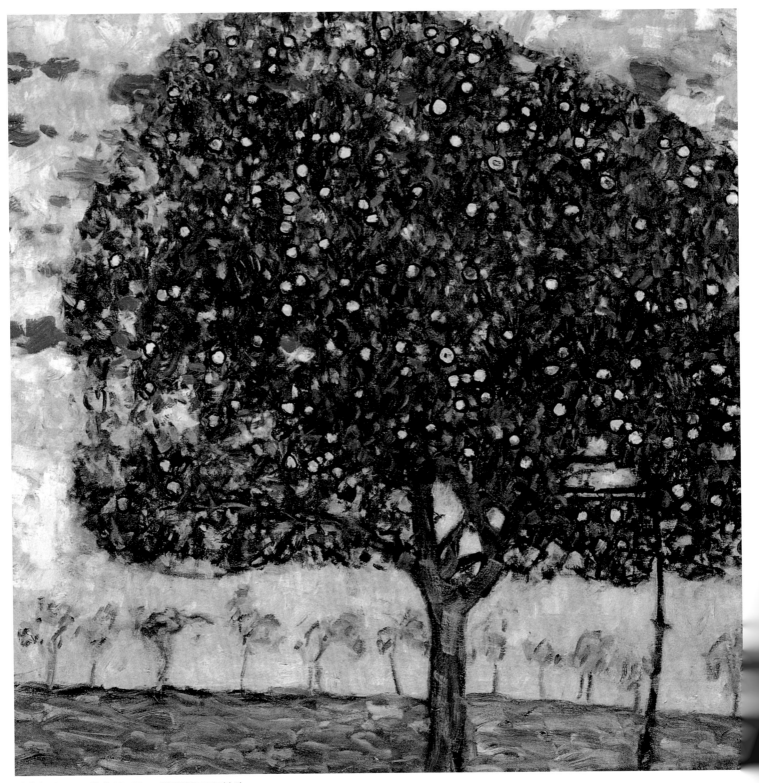

사과나무 2, 1916, 유화, 80×80cm, 빈 벨베데르 궁 미술관

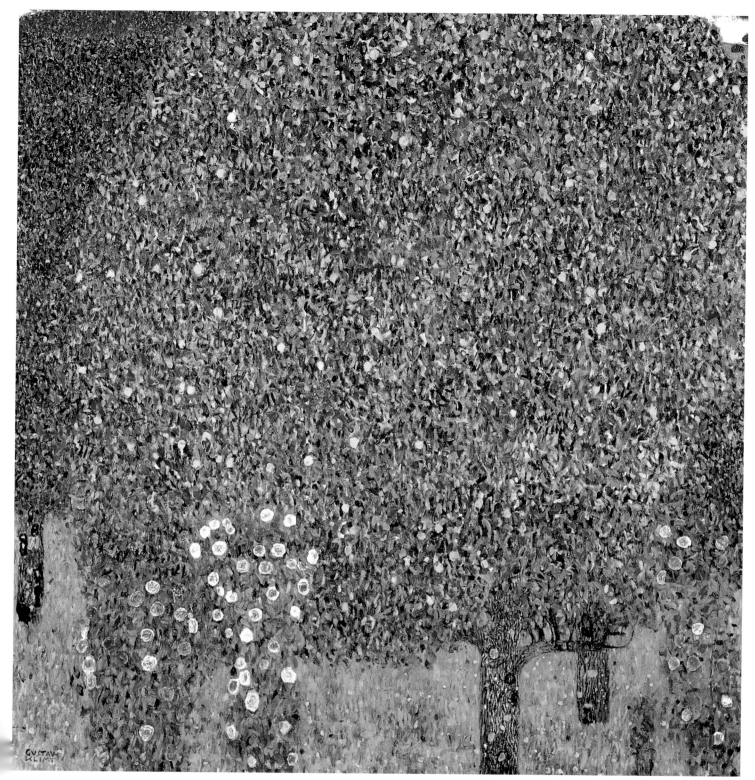

장미가 있는 농가의 정원, 1905, 유화, 110×110cm, 파리 오르세 미술관

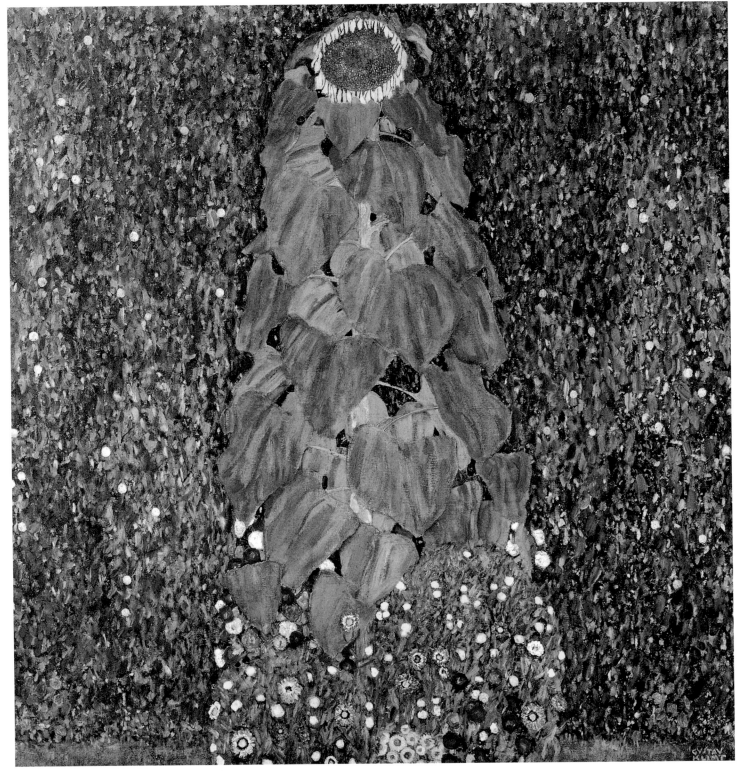

해바라기, 1906-1907, 유화, 110×110cm, 개인 소장

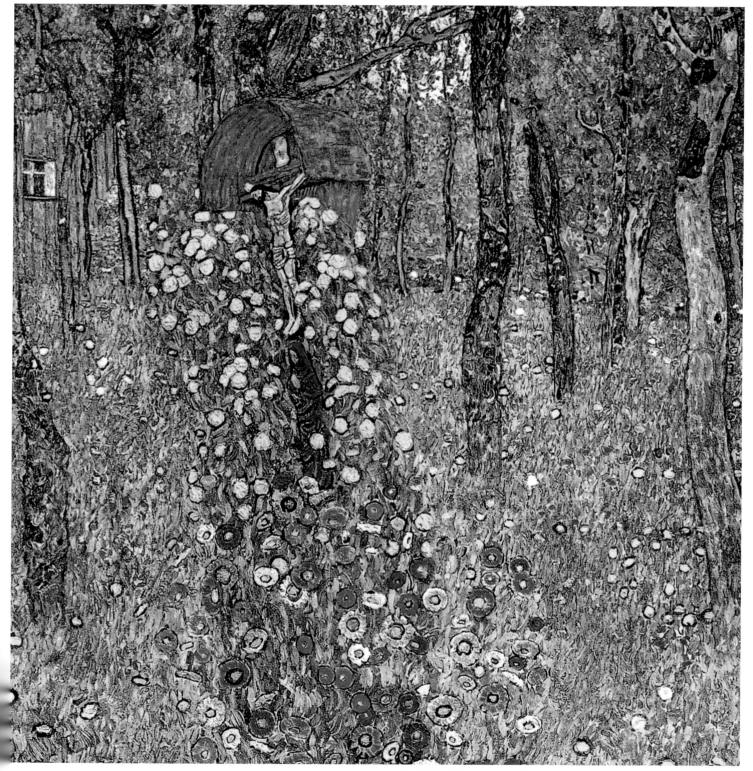

십자가가 있는 정원, 1911-1912, 유화, 110×110cm, 1945년 임멘도르프 성의 화재로 소실

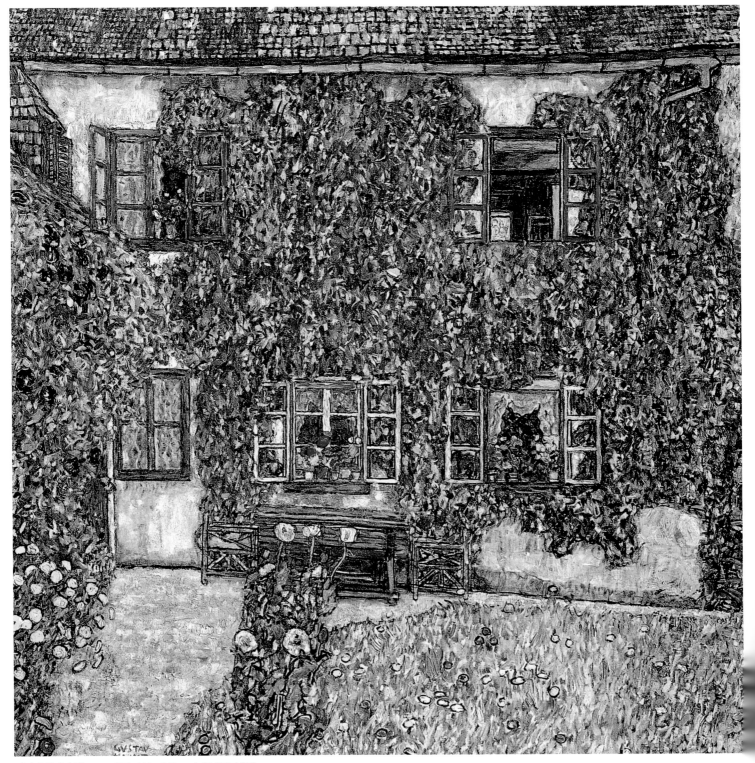

아터의 산지기 집, 1914, 유화, 110×110cm, 뉴욕 현대미술관

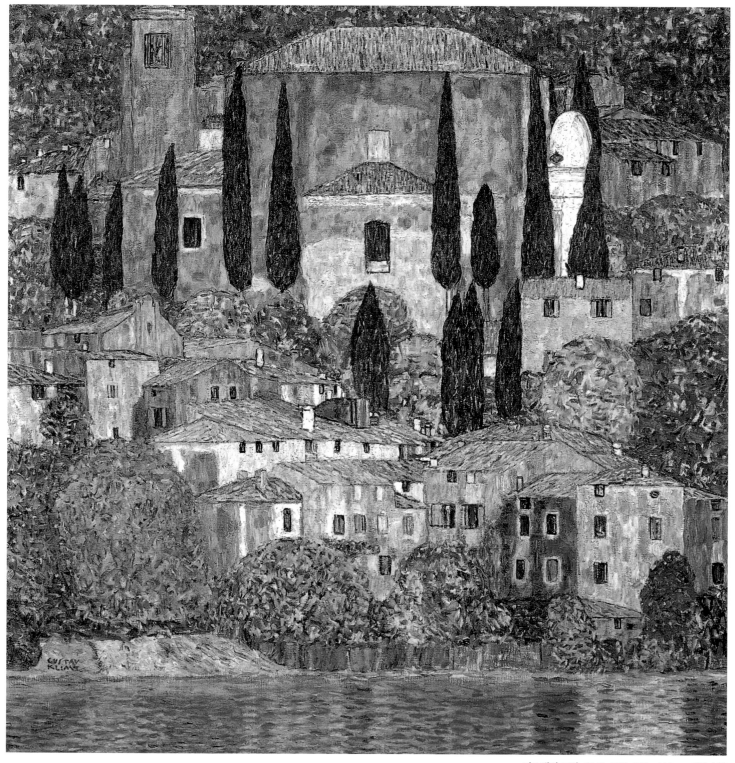

칸소네의 교회, 1913, 유화, 110×110cm, 개인 소장

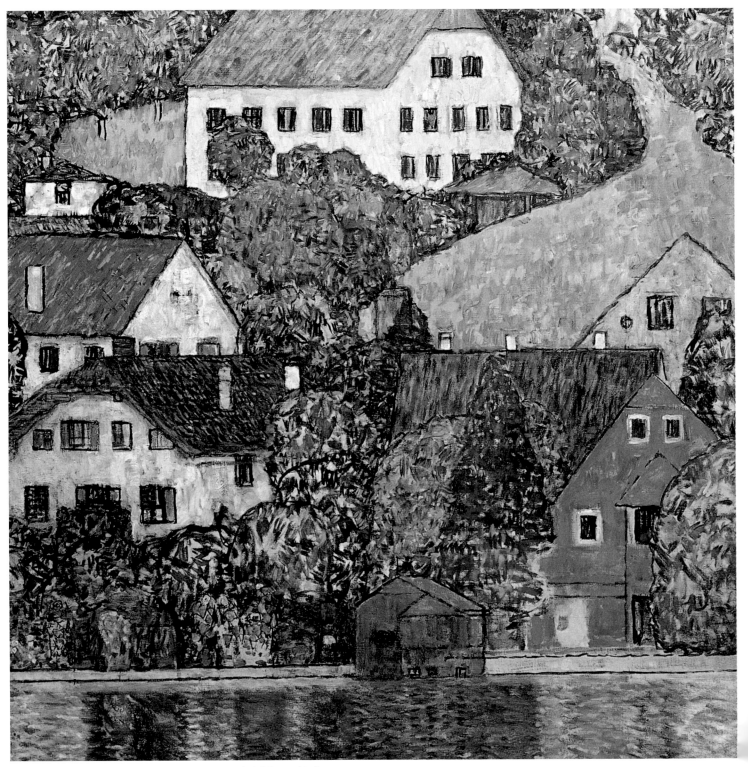

아터 호숫가 운터라흐의 집들, 1916, 유화, 110×110cm, 빈 벨베데르 궁 미술관

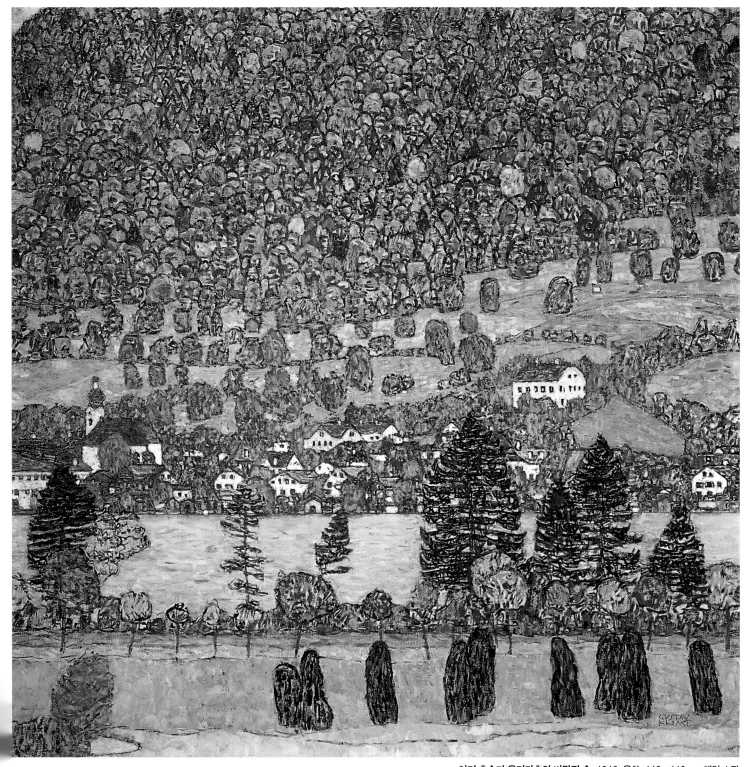

아터 호숫가 운터라흐의 비탈진 숲, 1916, 유화, 110×110cm, 개인 소장

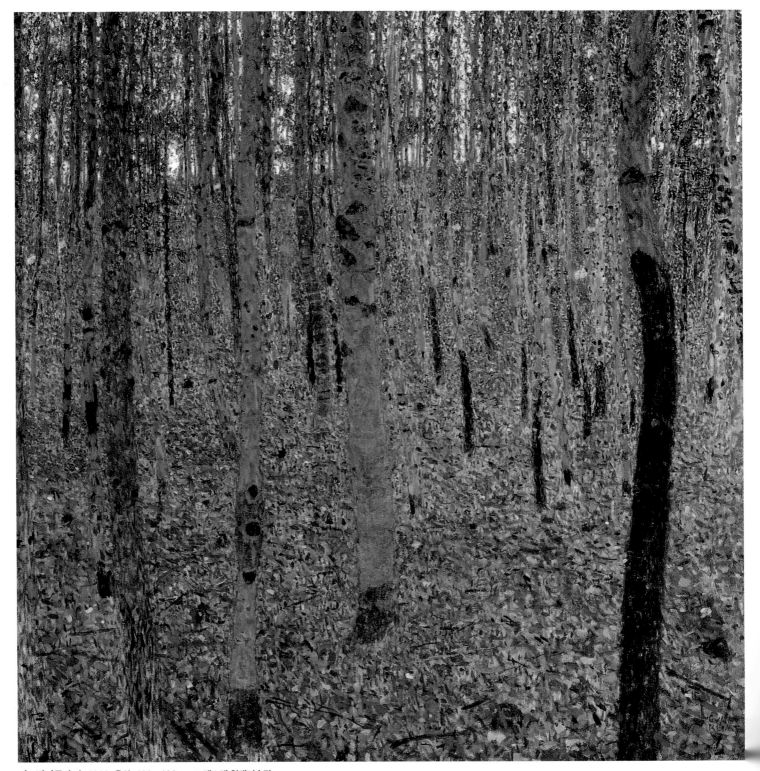

너도밤나무 숲 1, 1902, 유화, 100×100cm, 드레스덴 현대미술관

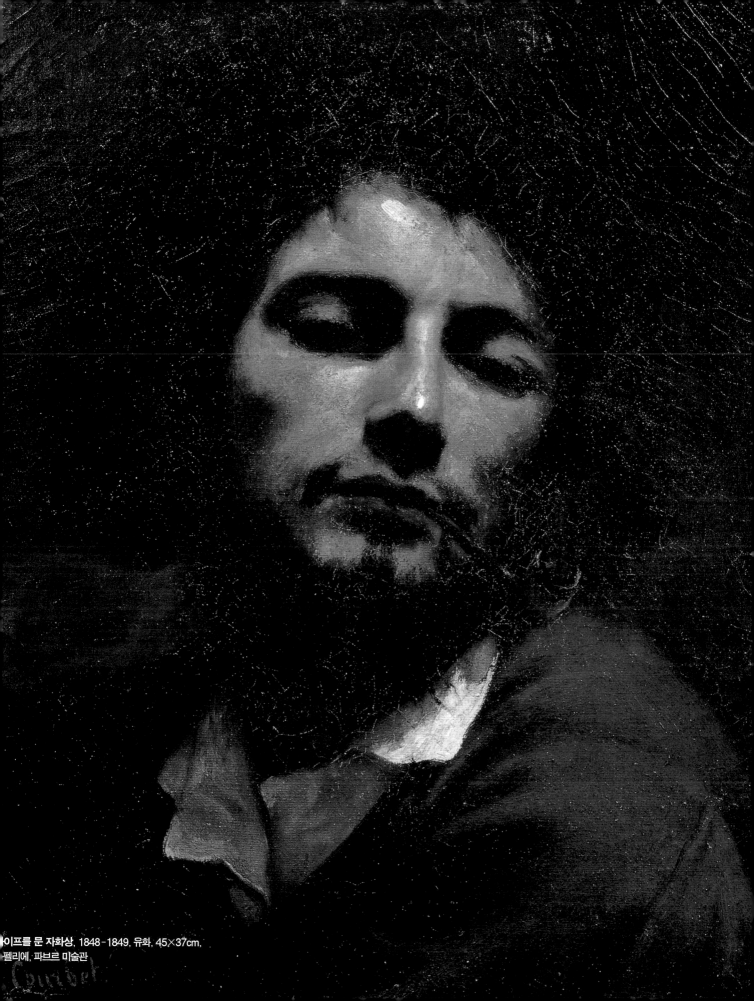

이프를 문 자화상, 1848-1849, 유화, 45×37cm,
펠리에, 파브르 미술관

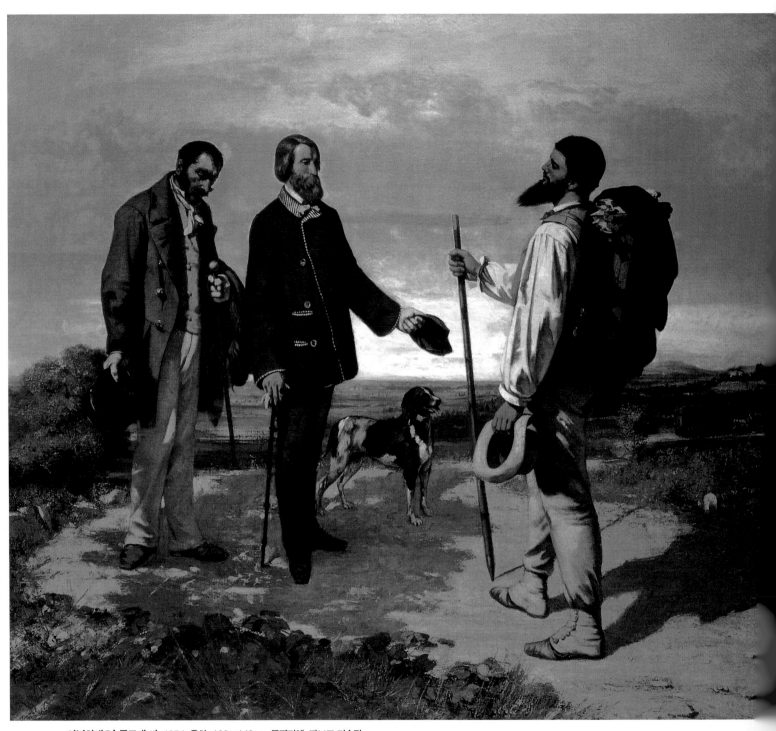

안녕하세요! 쿠르베 씨, 1854, 유화, 129×149cm, 몽펠리에, 파브르 미술관

Gustave Courbet

힘센 사슴, 1861, 유화, 220×275cm,
마르세유 미술관, 프랑스

1819 6월 10일 프랑스 동부 프랑슈 콩테 지방의 오르낭에서 부유한 지주인 아버지 엘레노오르 레지와 어머니 실비 사이에서 태어남. 어린 시절의 쿠르베에게 공화주의와 반기독교적인 교양을 가르친 것은 그의 할아버지였다. 이는 훗날의 쿠르베가 형성하게 되는 정치적, 예술적 입장의 단초가 된다. 아버지 엘레노오르 레지는 이해심 많은 인물로 훗날 쿠르베가 미술에만 완전히 몰두할 수 있도록 물심 양면으로 조력한다.

1831 오르낭의 신학교에서 공부하다.

1837 쿠르베는 아버지의 뜻에 따라 법률 공부를 위해 브장송에 있는 법률학교에 입학하지만 곧 법률보다 그림에 뜻을 두고 프라젤로에게 기초를 배움.

1840 쿠르베는 진심으로 화가가 되기를 결심하고 파리로 나온다. 스스로 루브르 박물관의 명작들을 모사하며 아카데미 슈이스에도 다닌다. 쿠르베가 특히 영향받은 것은 벨라스케스와 리베라 등의 스페인 화가들이었다. 이 외에 네덜란드파, 베네치아파 등에 대해서도 연구를 게을리하지 않았다.

1841 살롱전에 첫 출품하지만 낙선함.

1842 〈검은 개를 데리고 있는 쿠르베〉를 그리다. 주제나 묘법 면에서 쿠르베는 이미 자기 자신을 잘 표현하고 있다. 살롱전에 출품하지만 낙선. 이듬해에도 낙선의 고배를 마심.

1844 〈검은 개를 데리고 있는 쿠르베〉가 처음으로 살롱에 입선함.

1845 살롱에 5점을 출품했는데 〈기타를 치는 젊은이〉만 입선함.

1846 소설가 샹플레리와 친교를 맺다. 살롱전에 8점의 작품을 출품하여 〈자화상〉이 입선.

1847 정부인 비르지니 비네로부터 아들을 얻다. 이 해에도 세 점을 살롱전에 출품하지만 모두 낙선됨.

1848 프랑스 2월 혁명을 시작으로 오스트리아, 프로이센 등 유럽 전역이 혁명의 불길에 휩싸인다. 뒤이은 6월 봉기는 비록 좌절되었지만 비로소 노동자 계급이 역사의 무대로 나서는 계기가 되었으며 제2공화국이 성립되고 사회적 기풍도 일변한다. 이 시대는 다양한 사회주의 사상의 시대이기도 하였다. 쿠르베 역시 많은 영향을 받게 되는 고향 선배인 무정부주의자 피에르 조셉 프루동과 교분을 맺

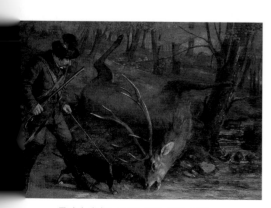

독일인 사냥꾼, 1859, 유화, 120×175cm,
레옹 미술관, 프랑스

은 것도 이 해이다. 화가 코로, 도미에, 소설가이자 미술평론가인 뒤랑티 등과도 친분을 갖다. 시인인 샤를르 보들레르와 친분을 맺고 〈보들레르의 초상〉을 그림. 시사주간지 《공공의 안녕》 표지 삽화를 디자인하다. 자화상인 〈파이프를 문 남자〉를 그리다. 쿠르베는 특히 자화상에 뛰어났는데 이 작품 역시 특유의 오만함에 가까운 자신감이 잘 드러나고 있다. 이 그림은 쿠르베가 서명을 한 최초의 작품이며, 이 작품을 기점으로 낭만주의와는 결별하게 된다.

1849 2월 혁명은 예술에 큰 영향을 미친 새로운 자유주의 정신을 낳았다. 살롱전은 일신되었고 전시회 장소는 루브르 박물관에서 튈르리 궁으로 옮겨졌다. 쿠르베의 작품 모두가 입선하고 〈오르낭의 저녁 식사 이후〉가 2등상을 수상. 들라크루아는 쿠르베를 혁명 화가라 부르며 극찬한다. 〈오르낭의 저녁 식사 이후〉가 정부에 의해 매입되어 릴 미술관에 소장되는 등 주목받기 시작하며 화가로서 순조로운 출발을 하게 된다. 이 해 쿠르베는 파리에서의 피곤한 생활을 벗어나 건강을 되찾기 위해 오르낭에 있는 그의 가족을 방문함. 그의 고향마을에서 〈돌 깨는 사람들〉, 〈오르낭의 매장〉을 그렸다. 〈돌 깨는 사람들〉은 힘든 노동을 하고 있는 두 인물을 황폐한 시골을 배경으로 사실적으로 묘사하고 있다. 그러나 이 작품은 2차 대전 중 소실되었다.

〈오르낭의 매장〉은 농민의 장례식을 소재로 한 대작으로, 신고전주의나 낭만주의 풍의 절제되고 이상화된 영웅이나 신화 속 인물이 아닌, 초라한 농민들의 삶과 정서를 사실적으로 묘사하고 있는 작품이다. 이 대작을 그리기 위해 쿠르베는 친구, 가족, 고향 사람들을 한 사람씩 아틀리에로 불렀고, 검은 색을 주로 한 상복과 흰색, 빨간색 등의 의복을 수직의 십자가와 대응시켜 그려낸다. 그는 매장의 세속적인 의미를 강조하여 이 풍경을 사회공동체에 내재하는 하나의 사건으로 부각시켰다. 매장되는 사람은 누구라도 상관없으며 따라서 죽은 자의 영혼이 어떻게 되든, 또 내세와 어떤 관계를 가지든 상관없다. 매장되고 있는 장소, 그리고 매장에 참여하고 있는 공동체의 성격만이 이 그림의 요점인 것이다. 이것이 바로 사회적, 회화적 리얼리즘이다. 이 두 작품은 리얼리즘이라는 새로운 사조의 태동을 상징한다.

1850 쿠르베는 이 해 겨울부터 이듬해 봄까지 이어지는 살롱전에 〈돌 깨는 사람들〉, 〈오르낭의 매장〉 등을 포함한 9점의 작품을 출품함. 농민들을 미화하지 않고 대담하게 있는 그대로를 묘사한 사실은 미술계에 격렬한 비난과 논쟁을 불러 일으켰다.

1851 살롱전에 〈파이프를 문 자화상〉, 〈베를리오즈의 초상〉 등을 출품. 루이 나폴레옹이 쿠데타를 일으켜 정권을 장악하고 이듬해 나폴레옹 3세가 되어 황제로 즉위함. 제2 제정이 수립됨.

1852 〈마을의 젊은 처녀들〉을 그림. 감옥에 수감된 프루동을 면회함. 프랑크푸르트에서 전시회를 열다.

1853 〈목욕하는 여인들〉, 〈레슬러들〉, 〈뜨개질하다 잠든 여인〉 등을 살롱전에 출품. 이들 중 쿠르베의 첫 번째 누드화인 〈목욕하는 여인들〉이 가장 혹독한 비난을 받는다. 그림의 구도와 그려진 여인들의 포즈는 고전주의 회화에서 쉽게 찾아볼

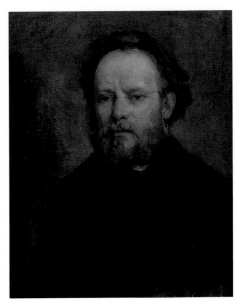

프루동의 초상, 1865, 유화, 72×55cm,
파리, 오르세 미술관

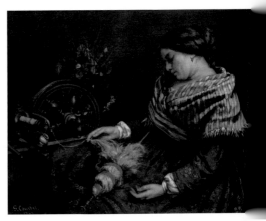

뜨개질하다 잠든 여인, 유화, 91×115cm,
몽펠리에, 파브르 미술관

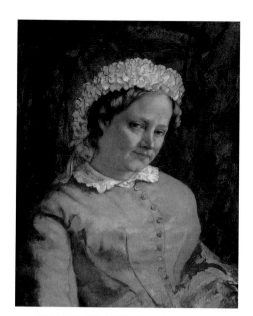

프루동 부인, 1865, 유화, 73×59cm,
파리, 오르세 미술관

송어, 1872, 유화, 52.5×87cm, 취리히 미술관, 스위스

수 있는 신화의 한 장면처럼 보이지만 정작 그려진 여인들은 이상화된 여체와는 거리가 먼, 그야말로 흔히 만날 수 있는 아낙네의 누드를 눈에 보이는 대로 충실하게 재현해내고 있다. 전시회장을 방문한 나폴레옹 3세가 이 작품을 보고 격분, 승마용 채찍으로 화면을 내리쳤다는 일화가 전해진다. 쿠르베에게 호의적이던 들라크루아 역시 분노했지만, 그의 힘찬 양감에 대해서는 감탄을 금치 못했다. 알프레드 브뤼야를 만나서 〈알프레드 브뤼야의 초상〉을 그린다.

1854 알프레드 브뤼야의 초대로 몽펠리에에 체재. 〈안녕하세요! 쿠르베 씨〉를 그림. 쿠르베가 그림 도구를 짊어지고 파리에서 남프랑스의 몽펠리에에 도착하자, 이 지방 은행가 브뤼야가 개를 끌고 나와서 쿠르베를 맞이하고 있는 장면을 묘사한 작품임. 은행가인 브뤼야는 쿠르베의 후원자이기 때문에 상식적으로 먼저 인사를 건네야 할 사람은 쿠르베 자신이지만, 모자를 벗고 공손한 인사를 하는 것은 도리어 브뤼야이다. 쿠르베의 화가로서의 강한 자부심을 엿볼 수 있다. 〈밀을 까부르는 여인들〉을 그림. 평범한 농가의 실내 정경을 형상화한 것으로 과거 그가 영향받은 벨라스케스의 작품에서 영감을 얻은 작품이다.

1855 이 해의 살롱전은 제1회 파리 만국박람회와 합동으로 열림. 쿠르베는 13점을 출품하지만 그 중 그가 가장 심혈을 기울였던 두 작품 〈오르낭의 매장〉과 〈화가의 작업실〉이 만국박람회 심사위원들에 의해 전시가 거부된다. 비평가들의 공격과 신고전주의, 낭만주의 양 파에게서 받은 적대적 반응에 분노한 쿠르베는 이에 대항하기 위해 만국박람회장 바로 앞 몽테뉴 거리에 자비로 가건물을 짓고 그곳을 '리얼리즘관'이라 이름 붙인 개인전을 개최함. 〈오르낭의 매장〉과 〈화가의 작업실〉을 포함한 40점의 유화와 4점의 소묘가 전시되고 '자기가 속한 시대의 풍속, 관념, 사회상을 그린다'는 리얼리즘에 대한 선언을 발표함. 이때부터 스스로를 리얼리스트로 자처하게 된다. 프랑스에서 리얼리즘이라는 말이 문학과 미술의 영역에서 사용되기 시작했던 때는 1830년대 중반 무렵부터이다. 이 무렵에는 사회제도의 변혁과 부르주아 계급의 대두, 과학의 진보와 실증주의의 유행 등의 요인에 의해 근대 리얼리즘의 기틀이 마련되고 있었다. 일찍이 근대 시민사회를 형성한 영국에서는 이미 18세기에 리처드슨, 필딩, 스위프트 등이 사실적 소설을 발표하고 있었는데, 리처드슨의 소설에서 영향을 받은 디드로, 쟝 쟈크 루소 등이 이 새로운 양식을 받아들였으며, 리얼리즘 소설의 선구자들인 스탕달, 발자크가 냉철하며 객관적인 관찰과 분석으로 현실사회의 여러 양상을 극명하게 묘사하였다. 이러한 사조가 정서과잉, 현실도피, 과대웅변 등의 수사법에 빠진 자아예찬의 낭만주의를 부정하고 현실에 뿌리를 내린 객관주의를 주장하는 하나의 유파로 확립되는 계기는 바로 쿠르베의 리얼리즘에 대한 선언이었다. "존재하지 않는 것을 보려고 하거나, 존재하는 것을 상상으로 왜곡하지 않는다"고 주장한 쿠르베는 리얼리즘 최초의 이론가였다. 쿠르베의 친구 샹플레리가 이 입장을 문학에 적용하여 1856년 리얼리즘파 기관지를 발간하였다. 또 뒤랑티가 잡지 《레알리즘》을 주재하여 리얼리즘 작품을 소개하면서 이른바 '리얼리즘 투쟁'이라는 운동을 전개한 결과 리얼리즘 문학

은 시대의 주류로서의 위치를 차지하기에 이르렀다. 또 한 가지, 역사적으로 볼 때 당시의 사회는 1848년의 정치적 상황을 경험한 - 프랑스 혁명의 실패, 6월 봉기의 진압, 나폴레옹 3세의 집권 - 즉, 모든 이상과 유토피아의 좌절을 경험한 사람들은 오직 사실에만 집착하고자 하였다. 근본적으로는 당시의 고전주의와 같은 이상화나 낭만주의 풍의 공상적 표현을 일체 배격하고 '현실을 있는 그대로 직시하고 묘사할' 것을 주장한 그의 사상적 입장은 회화의 주제를 눈에 보이는 것에만 한정, 혁신하여 일상생활에 대한 관찰의 밀도를 촉구한 점에서 미술사상 큰 의의를 남긴 것이다. 또한 리얼리즘은 피에르 조세프 프루동의 저서 《예술의 원칙과 사회적 목적》에서 주장된 '예술의 사회적 공익성'과 밀접한 연관이 있다. 프루동은 미술이 무의미한 오락이 아니라 사회의 제반 문제점을 사람들에게 효과적으로 드러내보임으로써 사회를 위해 복무해야 하며 비도덕적인 여러 가지 실태, 위선, 빈곤 등을 노출시킴으로서 인간의 존엄성과 이상을 위해 기여해야 한다고 주장한다. 이러한 프루동의 주장에 잘 부합되는 것이 쿠르베의 〈돌 깨는 사람들〉과 같은 작품이다. 〈화가의 작업실〉은 '나의 7년 동안의 예술적 생애를 요약하는 사실적 우화'라는 부제를 달고 있다. 하나의 화폭에 그의 생애 동안 받은 모든 영향들을 담으려 한 작품이다. 무대처럼 펼쳐지는 화면의 중심에 고향 마을인 오르낭을 그리는 자신의 모습이 있고, 발쪽에는 동물들을 배치하고, 그 오른편에는 누드 모델을 배치해 놓고 있다. 또한 계속해서 무정부주의 철학자 피에르 조세프 프루동, 소설가 샹플레리, 시인 보들레르 같은 그의 정신적 지주들과 미술 애호가 브뤼야 부부를 등장시키고 있다. 화면의 왼쪽에는 개괄적인 형태로 사회의 갖가지 상태에 있는 온갖 사람들을 사실적으로 그려내고 있다. 쿠르베는 샹플레리에게 쓴 편지를 통해, 왼쪽에 있는 이들은 '죽음을 먹고사는 사람들'이고, 오른쪽에 있는 이들은 '생명을 먹고사는 사람들'이라며, '나의 대의에 공감하고, 나의 애상을 지지하며, 나의 행동을 지원하는 모든 사람'을 그린 것이라고 말했다. 작가 자신과 그 주변 세계와의 대조를 강조하기 위해서 중심부의 인물은 밝고 선명한 햇볕으로 조명되고, 배경과 측면에 있는 인물들은 중간톤의 어둠으로 베일을 씌우고 있는 특징을 보이고 있다. 프루동이나 보들레르 등 화면 속에 그려진 쿠르베의 벗들은 이 작품에서 드러나는 쿠르베의 오만함 때문에 이 그림을 그다지 좋아하지 않았다고 한다. 피사로, 마네, 드가 등이 쿠르베의 기개에 감명받다.

1856 〈세느 강변의 처녀들〉을 그림. 가을에 리옹과 오르낭을 여행하다.

1857 〈세느 강변의 처녀들〉, 〈눈 속의 사슴〉 등 살롱에 출품. 〈세느 강변의 처녀들〉은 여자들의 표정과 자태가 음란하다는 이유로 비난을 받는다. 하지만 이 작품을 통해 그의 뛰어난 묘사력이 입증되었고, 등장 인물들의 자세와 표정, 당대의 유행 복장 등 리얼리즘적인 요소가 강한 작품이다. 〈잠든 여인〉을 그림. 두 번째로 몽펠리에의 브뤼야를 방문. 브뤼셀과 프랑크푸르트로 여행함.

1858 다음 해까지 프랑크푸르트에 체재하면서 수많은 사냥 장면을 그림.

1859 독일에서 귀국함. 쿠르베는 40세의 생일을 맞다. 여전히 조국인 프랑스에서

동굴, 1864, 유화, 98.5×130cm, 워싱턴 내셔널 갤러리

오르낭의 성, 1849-1855, 유화, 81.6×116.8cm, 미네아폴리스, 미네아폴리스 아트 인스티튜트

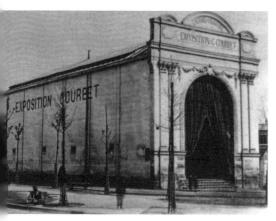

1867년 쿠르베의 전시회장

쿠르베에 대한 비평은 냉혹했지만 어느덧 새 세대 화가들의 지도자로 인정받기 시작한다. 몽펠리에에서 부댕과 만남. 여전히 사냥 장면과 풍경을 주제로 작업하다.

1860 카스타냘리와 알게 됨. 오르낭에 새로운 작업실을 짓기 시작하다. 몽펠리에, 브장송, 브뤼셀 등에서 전시회를 가짐.

1861 쿠르베의 명성은 확고해지고 인상파 화가들에게 큰 영향을 준다. 또한 벨기에, 독일에서의 명성도 드높아 그곳 화단에 영향을 미친다.
〈수사슴의 싸움〉, 〈질주의 끝〉 등을 그림.

1862 노틀담 데 샹의 작업실을 닫다. 보르도, 브장송, 런던에서 전시회 개최.

1863 〈양치는 소녀〉를 그림.

1864 트루빌에 체재하면서 바다 풍경과 초상화를 그림. 포이슐라와 만남.
〈비너스와 프시케〉, 〈알라리의 수사슴〉 등을 그리다.

1865 1월, 쿠르베에게 많은 영향을 끼친 무정부주의 철학자 피에르 조세프 프루동이 사망하다. 쿠르베는 그를 추모하기 위해 〈프루동의 초상〉을 그리다. 이 초상은 프루동의 1853년 모습을 그린 것이다. 무정부주의자 프루동의 초상을 그린다는 것은 당시의 사람들에겐 체제를 전복시키려는 정치적 의도를 품고 있는 것으로 여겨졌다. 그러나 리얼리즘에 대한 선언을 발표한 1855년의 〈화가의 작업실〉 이후 쿠르베의 작업 중 오히려 사회적인 주제로 그려진 그림은 거의 없으며 이것이 현실참여적인 작품으로서는 마지막으로 보인다. 쿠르베의 정치적 의식에는 큰 변화가 없었고 여전히 사회 변혁에의 정열이 불타고 있었지만, 1860년대의 쿠르베가 그린 그림은 초상이나 누드, 풍경, 정물 등이 대부분이다. 그 해 살롱전에서 혹평을 받았다. 이 시기 에트르타와 도빌, 트루빌 등 제2 제정시대에 인기가 있었던 휴양지들의 벼랑을 그리기 시작했다. 그는 대기의 흐름과 폭풍우가 몰아치는 하늘을 주의 깊게 관찰해 일련의 해안 풍경화들에서 폭풍우치는 장면을 성공적으로 묘사했다. 이 그림들은 미술계를 놀라게 하고 인상주의로 나아가는 길을 여는 큰 성과를 거두었다.

1866 〈사슴의 은신처〉와 〈여인과 앵무새〉를 살롱전에 출품. 〈사슴의 은신처〉에서는 사슴의 생태가 정확하게 포착되어 있으며 숲 속의 분위기 또한 실감있게 드러나 사실적인 표현의 극치를 보여준다. 이 그림을 위해 쿠르베는 실제로 사슴을 구해와 숲 속에 풀어준 다음 사슴이 놀라지 않도록 조심하면서 그렸다고 한다. 살롱전에서 대단한 호평을 받음. 〈여인과 앵무새〉는 쿠르베 후기 누드화의 대표작으로 그의 기교가 잘 발휘되어 있는 작품이다. 그러나 이 작품이 출품되자 쿠르베의 옹호자들은 실망하고 그를 공격하던 사람들은 찬사를 보내는 상황이 벌어진다. 에밀 졸라는 쿠르베가 적의 손에 넘어가 강한 정신을 잃어버렸다고 비난함. 투르크의 페테르부르크 대사이자 미술 애호가인 칼릴 베이의 주문에 의해 〈잠〉, 〈세상의 근원〉을 그림. 〈잠〉은 동성애를 소재로 삼고 있으며 당시의 문학 작품 등에서도 종종 다루어지고 있던 이야기지만 역시 충격적인 소재라고 봐야 할 것이다. 화면 속에 뒤엉켜있는 여인들은 마치 사물처럼 냉정하게 포착되어 있다. 〈세상의 근원〉은

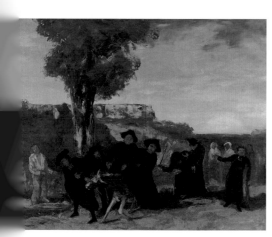

'설교회에서 돌아오다'를 위한 습작, 1862, 유화,
73×92cm, 바젤 미술관, 스위스

소재의 충격성 때문에 오랫동안 세상에 드러나지 않았다. 1988년에야 비로소 알려진 이 작품은 소장자가 철학자 자크 라캉이란 점에서도 화제를 모았다. 도빌 등 노르망디 해안에 체재하면서 많은 바다 풍경을 그리다.

1867 오르낭으로 돌아오다. 만국박람회가 개최 중인 그 시기에 개인전을 개최. 95점의 유화와 18점의 습작, 3점의 소묘와 2점의 조각 등 쿠르베의 예술을 집대성한 것으로 그의 예술적 성취를 정리하는 획기적인 전시회였다. 역설적으로 그는 이 시기에 경제적인 곤란을 겪는다. 시인 보들레르가 사망함.

1868 르아브르, 칸, 브장송 등에서 개인전을 열다. 누드화 〈샘〉을 그림. 쿠르베의 누드화는 의외로 전통적인 수법에 의지하고 있다. 이 그림은 레이란델과 같은 초창기 누드 사진가들에 많은 영향을 끼친 작품이다.

1869 뮌헨에서 전시회 개최. 친구 부숑이 사망함.

1870 쿠르베, 프랑스의 최고 훈장 레지옹 도뇌르를 거부함. 이 해 보불 전쟁이 발발. 세당에서 나폴레옹 3세가 포로가 되고 프랑스는 패배, 제2 제정이 붕괴된다. 정치적 혼란기는 1875년까지 이어진다.

1871 혼란스러운 정국 속에서 3월 18일 파리 코뮌이 수립되자 쿠르베는 평소의 정치적 신념에 따라 적극적으로 참여한다. 미술가동맹의 의장이 되어 박물관들을 다시 열고 해마다 열리는 살롱전을 주관하는 임무를 맡다. 독일군의 파리에 대한 포격이 계속되자 박물관들을 여는 대신 중요한 공공기념관들, 특히 세브르 자기공장과 퐁텐블로의 궁전을 보호하기로 결정하는 등 업무를 수행하던 쿠르베는 파리 코뮌의 지나치게 과격한 행위들에 놀라 5월 2일 사임한다. 파리 코뮌은 나폴레옹 보나파르트를 기념하는 방돔 광장의 기념탑을 없애기로 결의하고 5월 16일 그 결정을 실행한다. 그러나 5월 28일 파리 코뮌은 베르사유 군에 의해 무너졌으며 6월 7일 쿠르베는 친구의 집에서 체포된다. 쿠르베는 그 기념물이 상징하고 있는 군국주의에 대해 여러 차례 혐오감을 나타냈기 때문에 비록 그 파괴 행위에 전혀 참여하지 않았지만 선동자로 고발되었다. 기념탑 파괴에 실질적인 책임이 있지만 영국으로 달아난 사람들과 쿠르베 자신의 항변에 관계없이 6개월의 실형을 선고받지만, 프랑스 공화국 임시정부의 수반인 아돌프 티에르의 중재로 500프랑이라는 최소의 벌금형으로 선고받게 된다. 처음에 생 펠라지 감옥에서 형을 치르는 동안 중병에 걸려 파리 근처의 진료소로 옮겨졌다. 수감 생활 중 정물화를 그리기 시작하다. 충격을 받은 어머니가 사망하다.

1872 형기를 마치고 오르낭으로 귀향하지만 국가의 감시를 받는 처지에다가 고향 주민들의 적대감으로 쿠르베에게는 시련의 시간이었다. 이 해 티에르가 사임하자 보나파르트를 지지하는 국회의원들은 다시 쿠르베를 상대로 재판을 열어 파괴된 기념탑의 재건축에 드는 비용 청구소송을 제기한다.

1873 쿠르베가 빈 국제 미술전에 참여하는 것이 국회의원들에 의해 거부되다. 계속되는 불운에도 불구하고 작품에 열중하지만 그의 전재산과 그림 모두가 압류되었으며, 금화 50만 프랑의 벌금형이 내려졌다. 이것은 쿠르베에게 지불이 불가

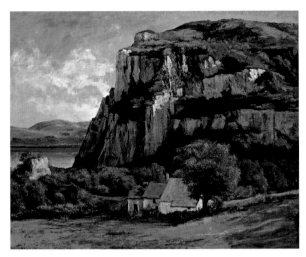

오르낭 근교, 1848, 유화, 80×100cm, 시카고 아트 인스티튜트

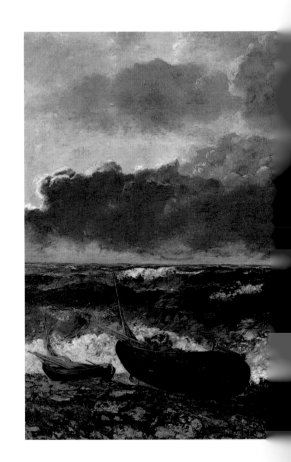

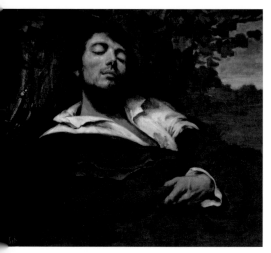

상처 입은 남자, 1844-1854, 유화, 81×97cm,
파리, 오르세 미술관

폭풍이 휘몰아치는 바다, 1869-1870, 유화,
117×160.5cm, 파리, 오르세 미술관

능한 큰 액수였기 때문에 프랑스를 떠나는 것밖에 다른 대안이 없었다. 7월 23일 국경선을 넘어 스위스로 들어가 플뢰리에라는 작은 도시에 정착해 다시 활동을 시작했지만, 프랑스와 너무 가까워 불안을 느낀 나머지 브베로 갔다가 다시 라투르드펠즈로 가서 허름한 여관을 구입했다. 이곳에서 많은 풍경화와 초상화를 그림. 세 명의 제자를 얻다.

1874 방돔 광장 기념탑 재건축 비용 청구 재판에서 결국 유죄를 선고받다.

1875 〈자유〉를 조각. 누이 제리 사망.

1876 신정부에 희망을 걸고 자신에게 내려진 처벌에 항의하는 편지를 쓰다.

1877 쿠르베는 프랑스로 돌아갈 계획을 세우지만 자신에게 내려진 평결을 재확인하고 낙심한다. 그에게 허용된 것은 벌금을 월부로 지불하는 것이었다. 그 해 11월, 병에 걸려 쓰러진 후 회복되지 못하고 12월 31일 망명지인 스위스 라투르드펠즈에서 58세를 일기로 사망함. 그는 19세기 프랑스 화단에 고전주의와 낭만주의에 이은 리얼리즘을 확립하고 인상주의와 그 이후의 근대 미술에 큰 영향을 끼쳤다. 1880년대에 들어서면서 프랑스 내에서 쿠르베에 대한 재평가가 이루어지고 그의 작업들이 공식적으로 전시되기 시작한다. 쿠르베의 명성은 그가 죽은 뒤 계속 높아져갔다. 그의 비방자들은 종종 그의 정치적 신념이 관용과 연민에서 비롯되었다는 사실을 무시한 채, 그의 사회주의에 기초하여 그의 미술을 평가하기도 한다. 그러나 그의 작품은 그 뒤의 여러 근대 미술운동에 많은 영향을 미쳤다. 그는 후대의 화가들에게 새로운 기법보다는 완전히 새로운 예술관을 제공했다. 즉 그림의 목적은 예전의 유파들이 주장해왔듯이 현실을 아름답게 꾸미거나 이상화하는 것이 아니라 그것을 정확하게 묘사하는 것이라는 점이다. 쿠르베는 회화에서 상투적인 수법과 인위적인 이상주의, 낡은 양식들을 없애 버렸다.

1919 쿠르베의 유해가 망명지 스위스에서 고향인 오르낭으로 이장되다.

1988 〈세상의 근원〉이 세상에 공개되다.

오르낭의 매장, 1849-1850, 유화, 315×668cm, 파리, 오르세 미술관

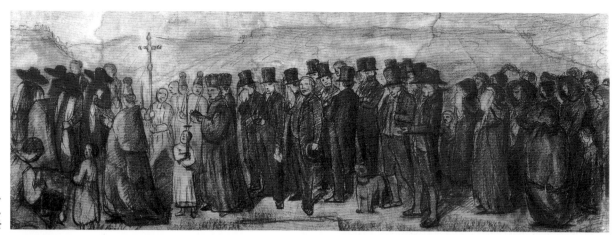

오르낭의 매장, 1849,
목탄, 37×95cm,
브장송 고고학 박물관

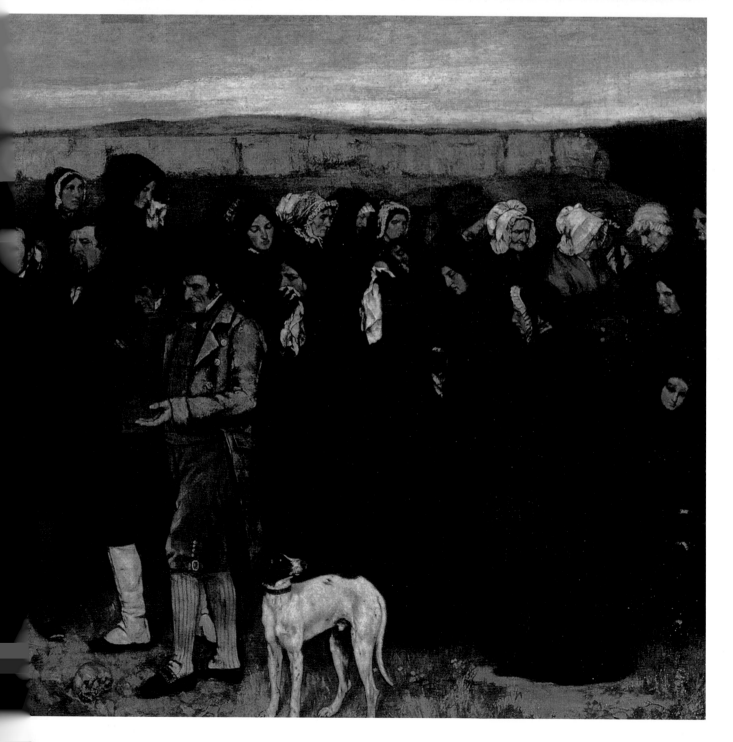

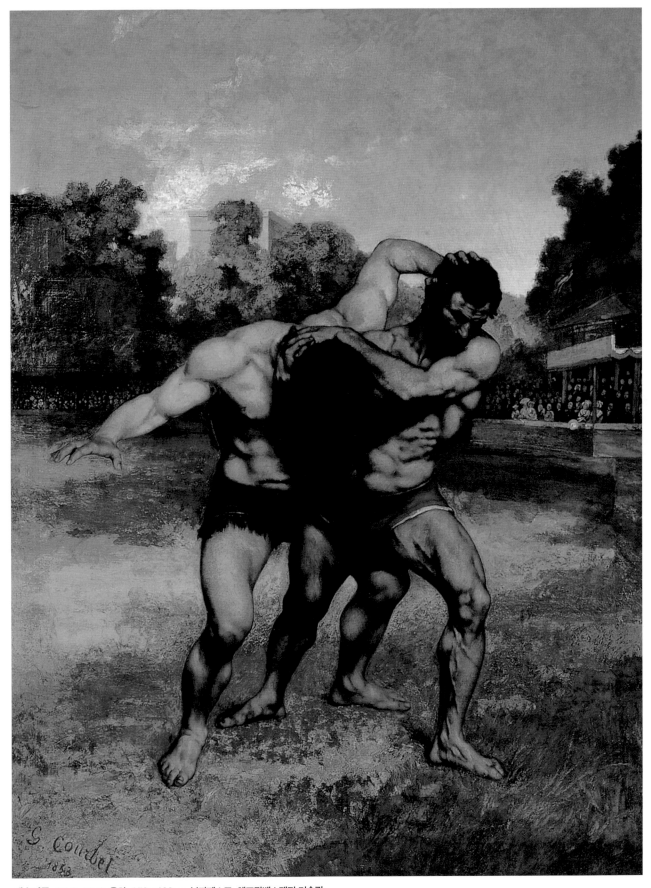

레슬러들, 1852-1853, 유화, 252×198cm, 부다페스트, 체프뮈베스제티 미술관

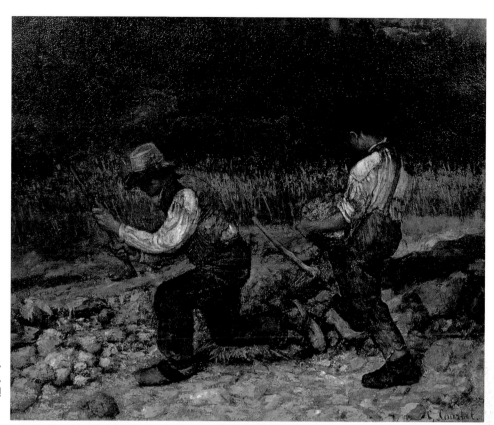

돌 깨는 사람들을 위한 습작,
1849, 유화, 56×65cm,
빈터투어, 라인하르트 컬렉션

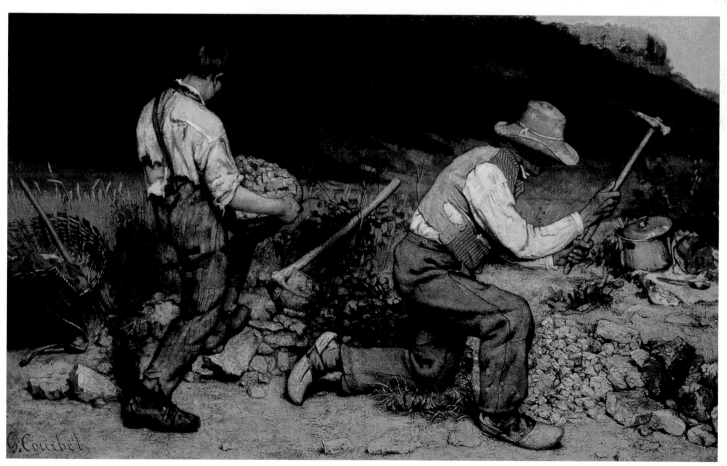

돌 깨는 사람들, 1849-1850, 유화, 190×300cm, 2차 대전 중 소실

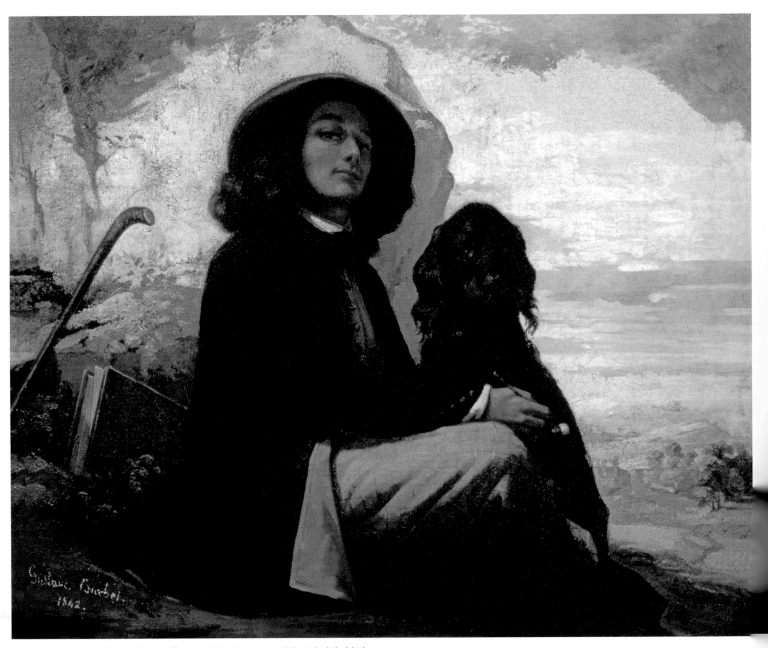

검은 개를 데리고 있는 쿠르베, 1842, 유화, 46×56cm, 파리, 프티 팔레 미술관

마을의 젊은 처녀들, 1851-1852, 유화, 195×261cm, 뉴욕, 메트로폴리탄 미술관

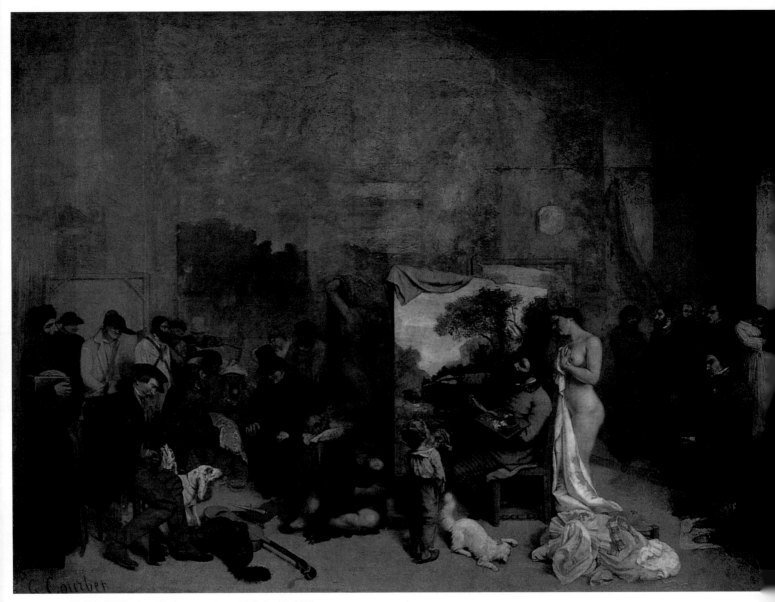

화가의 작업실, 1855, 유화, 361×598cm, 파리, 오르세 미술관

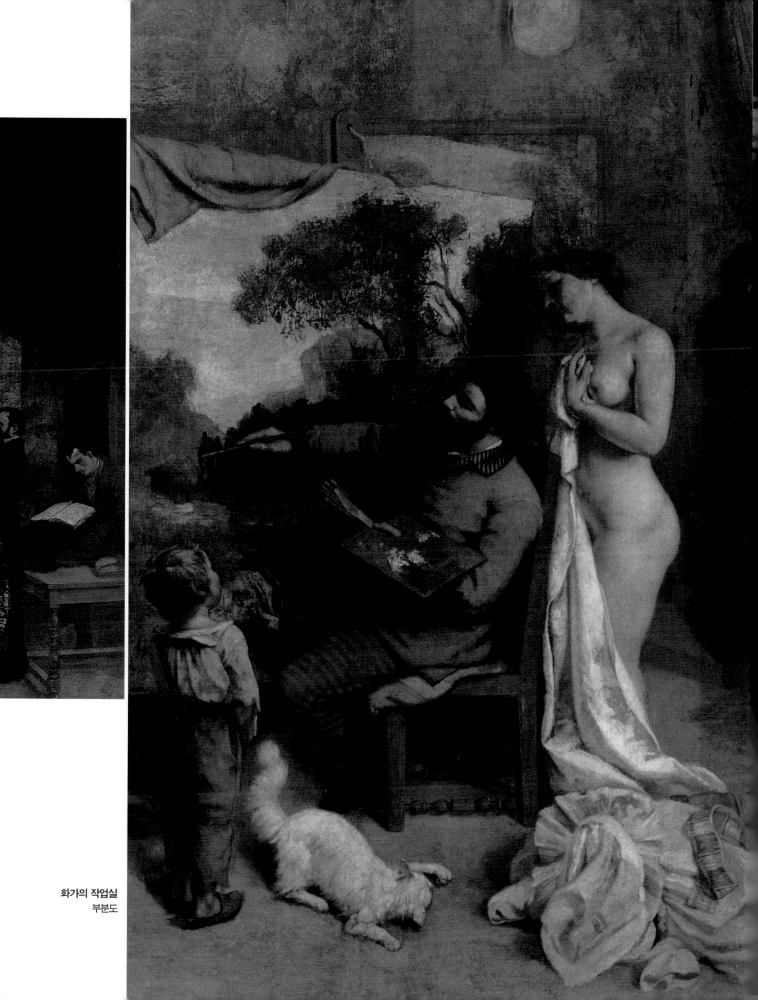

화가의 작업실
부분도

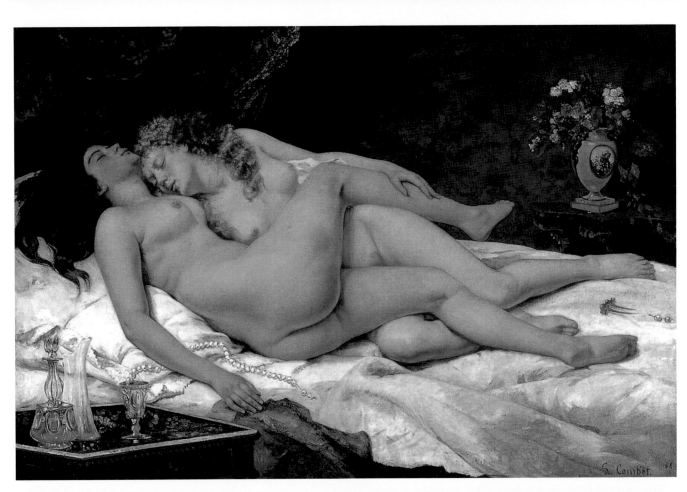

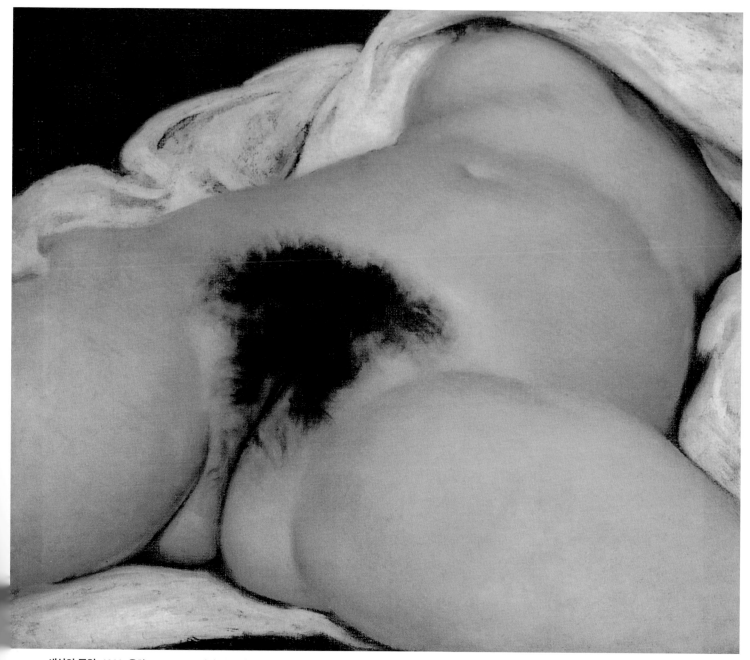

세상의 근원, 1866, 유화, 46×55cm, 파리, 오르세 미술관

잠, 1866, 유화, 135×200cm, 파리, 프티 팔레 미술관 (왼쪽 위)

여인과 앵무새, 1866, 유화, 129.5×195.6cm, 뉴욕, 메트로폴리탄 미술관 (왼쪽 아래)

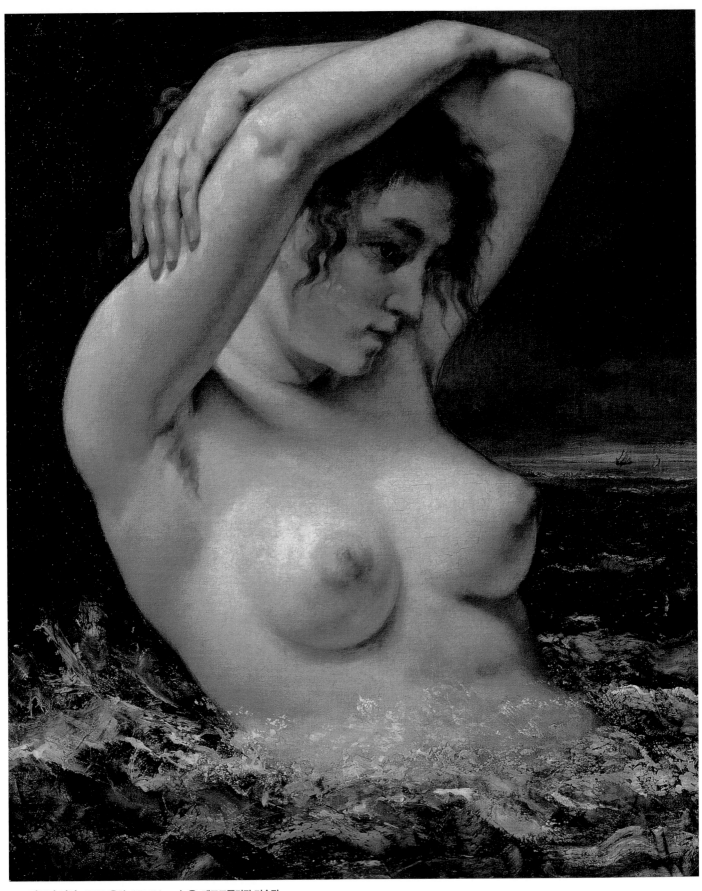

파도와 여인, 1868, 유화, 65×54cm, 뉴욕, 메트로폴리탄 미술관

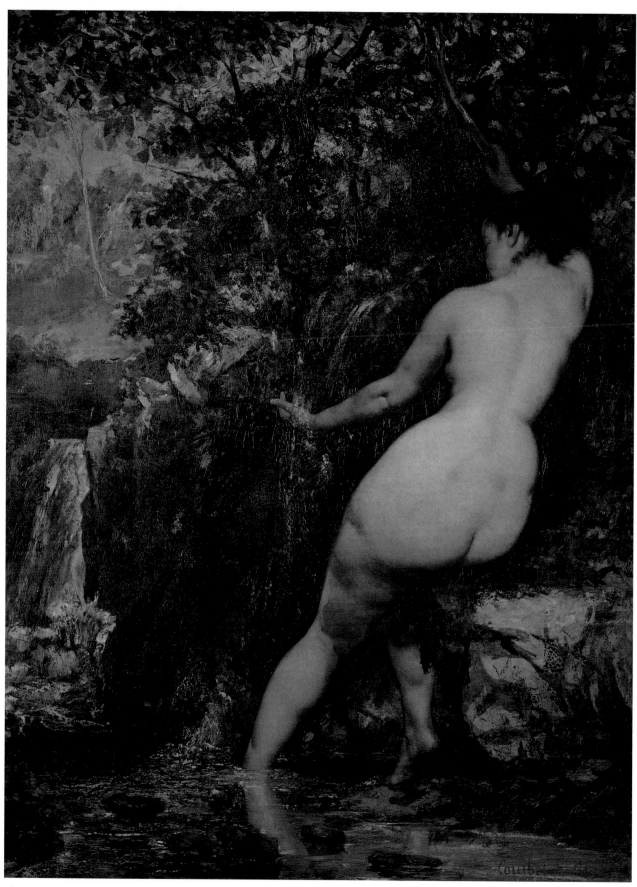

샘, 1868, 유화, 128×97cm, 파리, 오르세 미술관

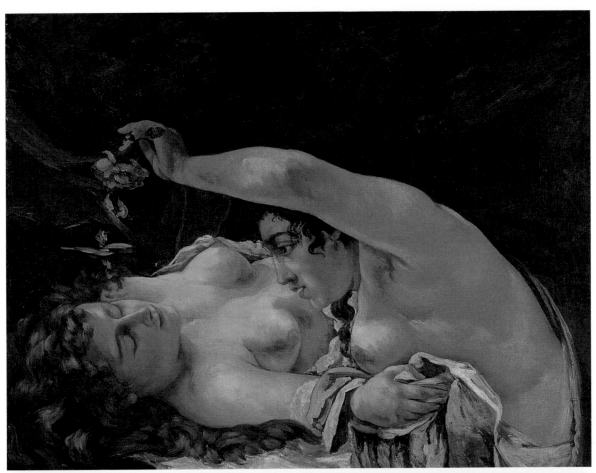

비너스와 프시케,
1864, 유화, 77×100cm,
베른 미술관, 스위스

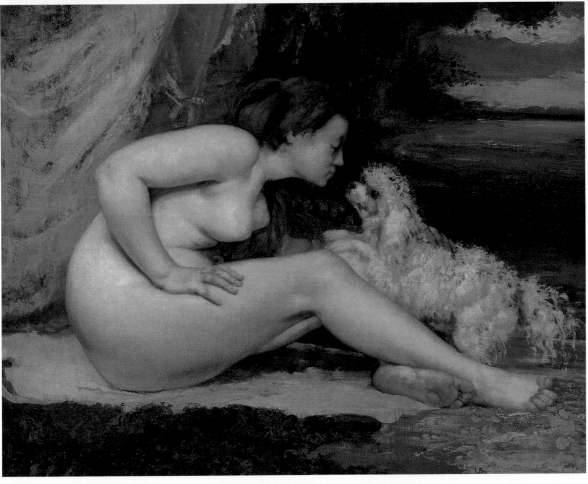

강아지가 있는 누드,
1861-1862, 유화, 65>
파리, 오르세 미술관

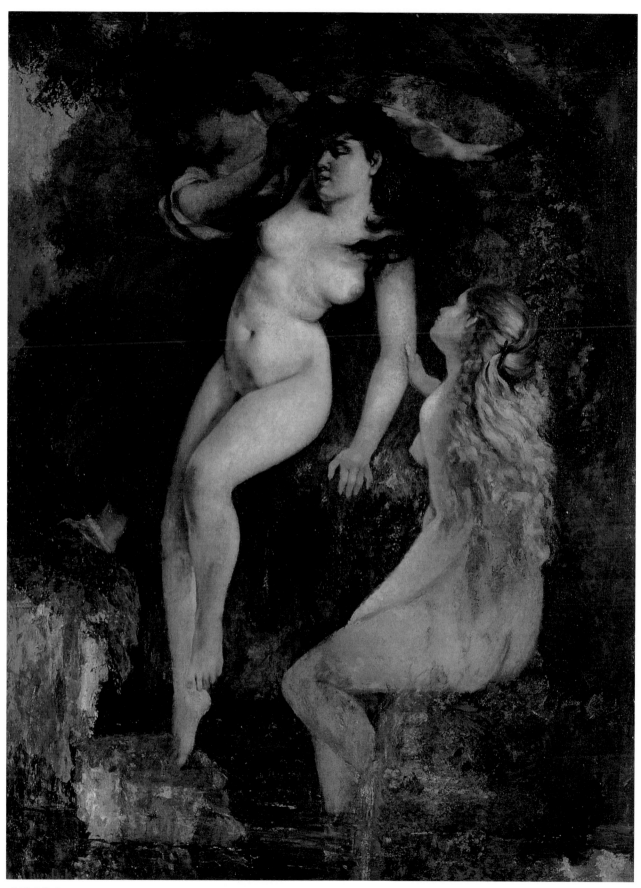

세 명의 욕녀, 1865-1868, 유화, 126×96cm, 파리, 프티 팔레 미술관

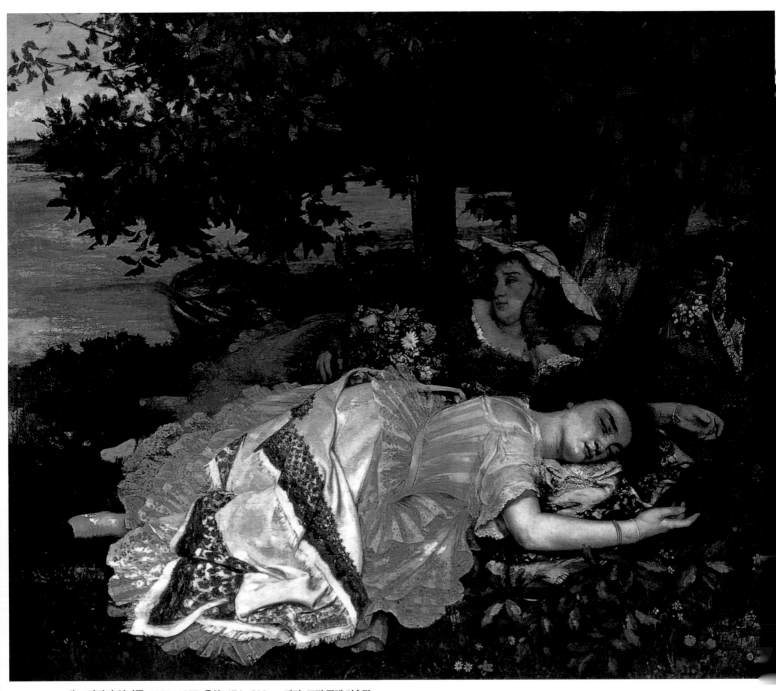

세느 강변의 처녀들, 1856-1857, 유화, 174×200cm, 파리, 프티 팔레 미술관

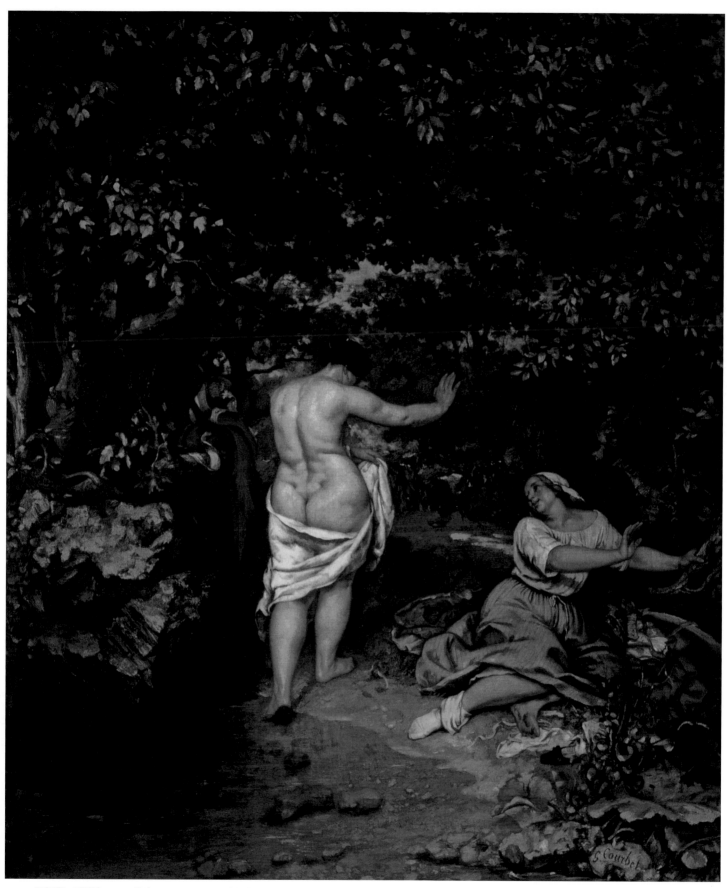

목욕하는 여인들, 1853, 유화, 227×193cm, 몽펠리에, 파브르 미술관

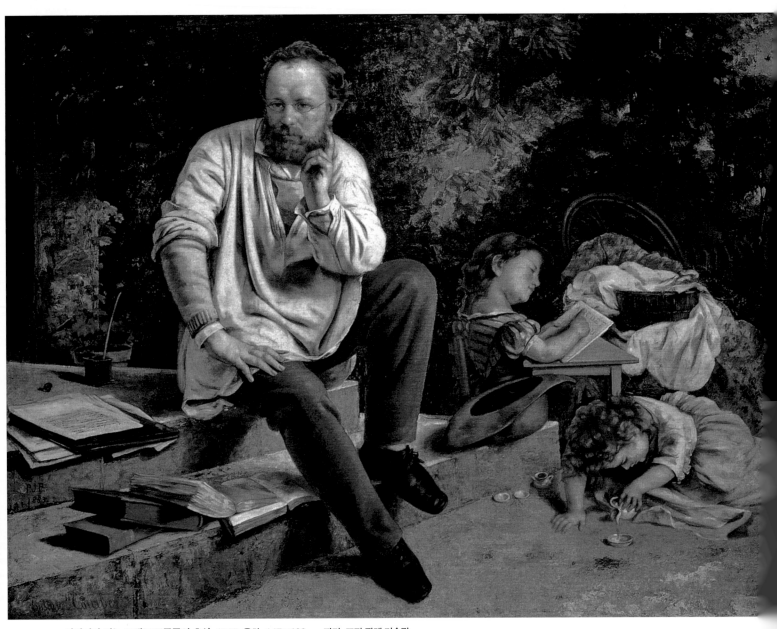

어린이와 있는 조세프 프루동의 초상, 1865, 유화, 147×198cm, 파리, 프티 팔레 미술관

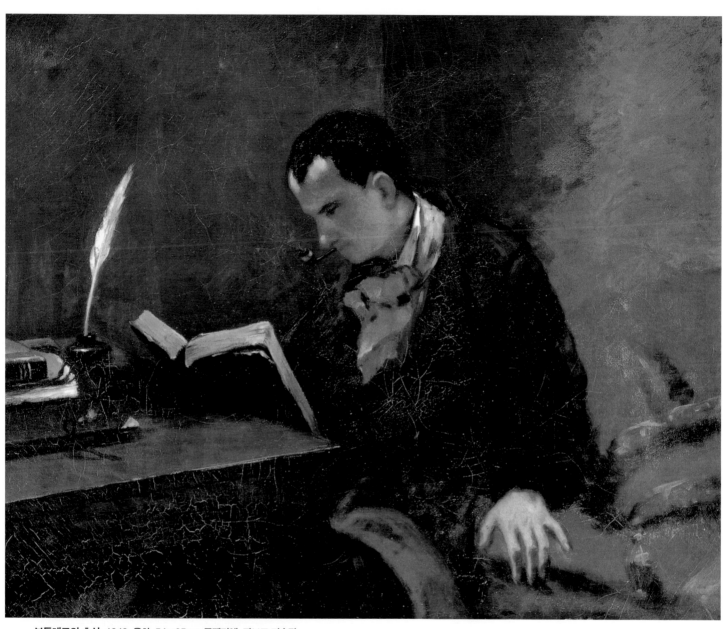

보들레르의 초상, 1848, 유화, 54×65cm, 몽펠리에, 파브르 미술관

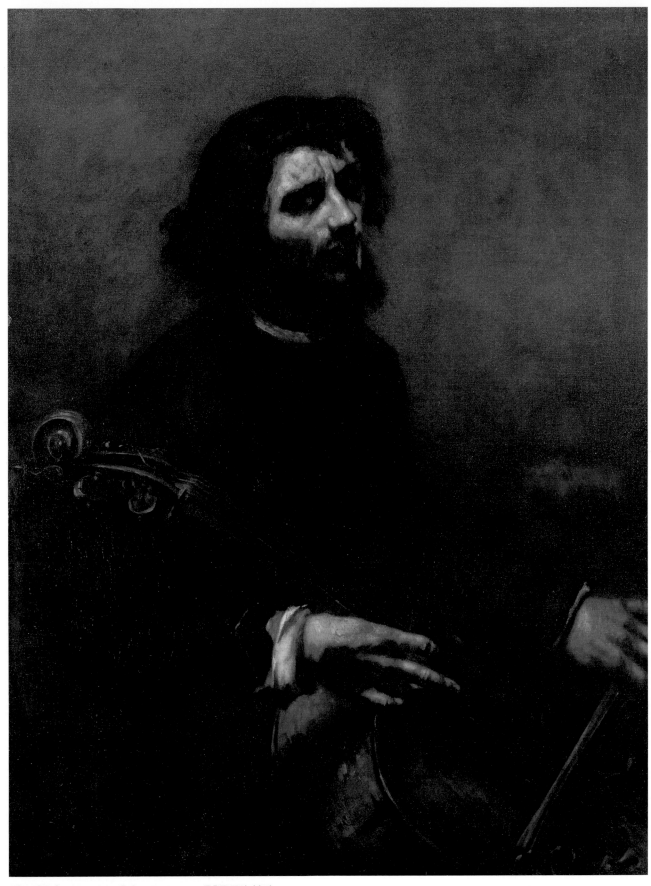

첼로 연주자, 1847-1848, 유화, 117×90cm, 스톡홀름 국립미술관

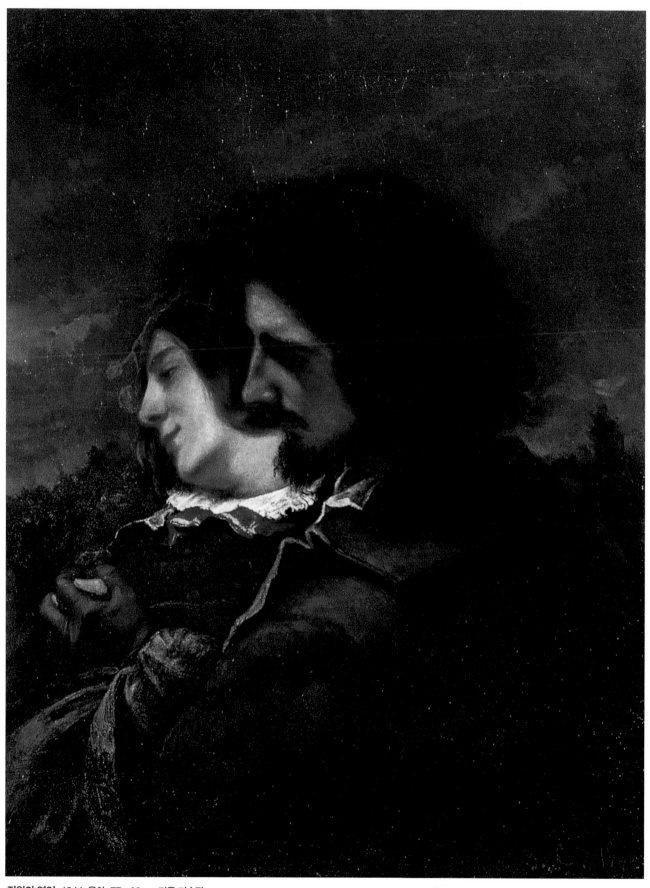

정원의 연인, 1844, 유화, 77×60cm, 리옹 미술관

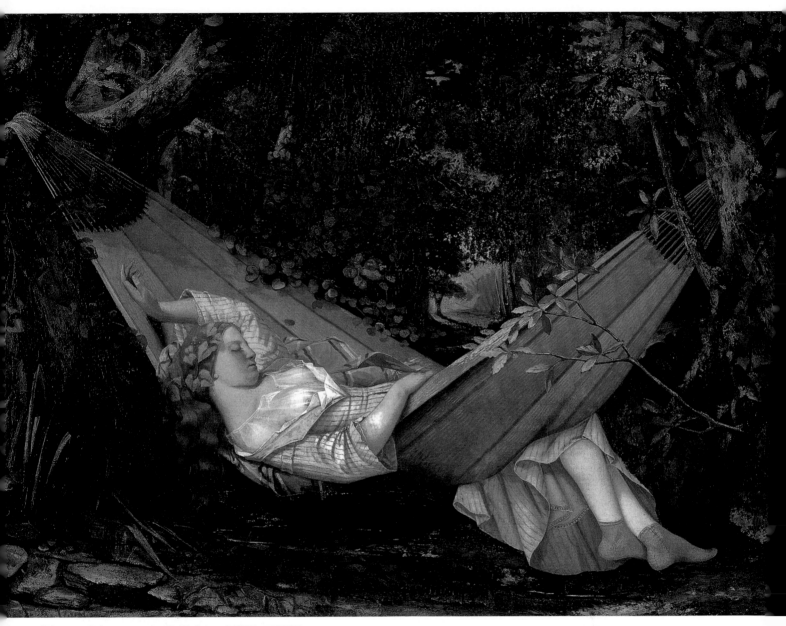

해먹, 1844, 유화, 70.5×97cm, 빈터투어, 오스카 라인하르트 컬렉션

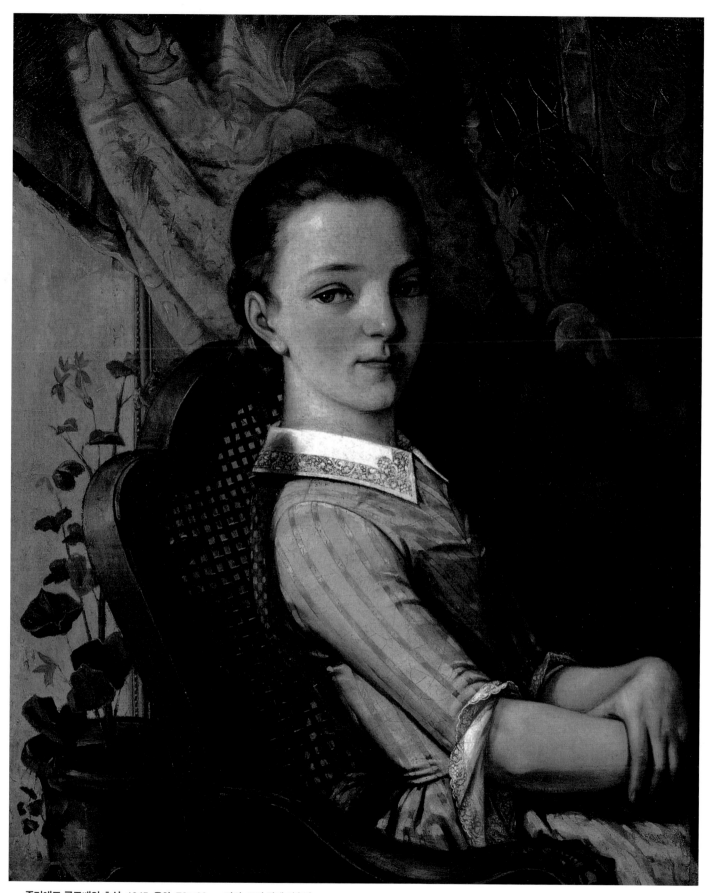

줄리에트 쿠르베의 초상, 1845, 유화, 78×62cm, 파리, 프티 팔레 미술관

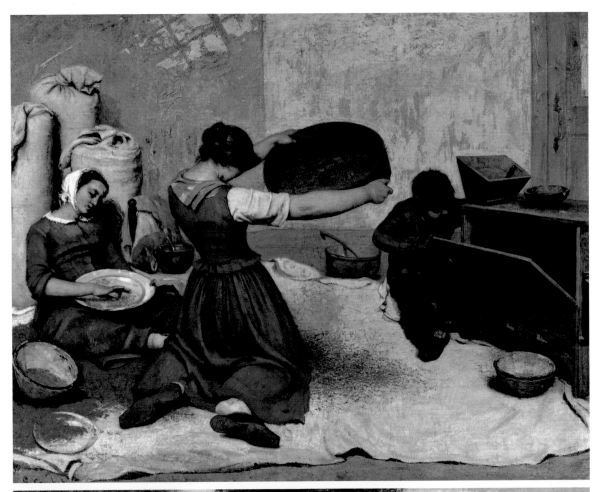

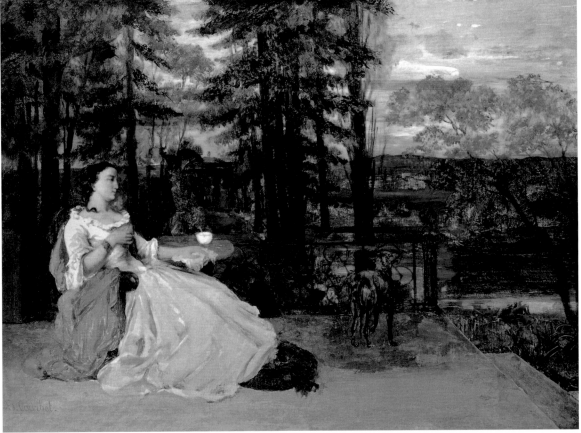

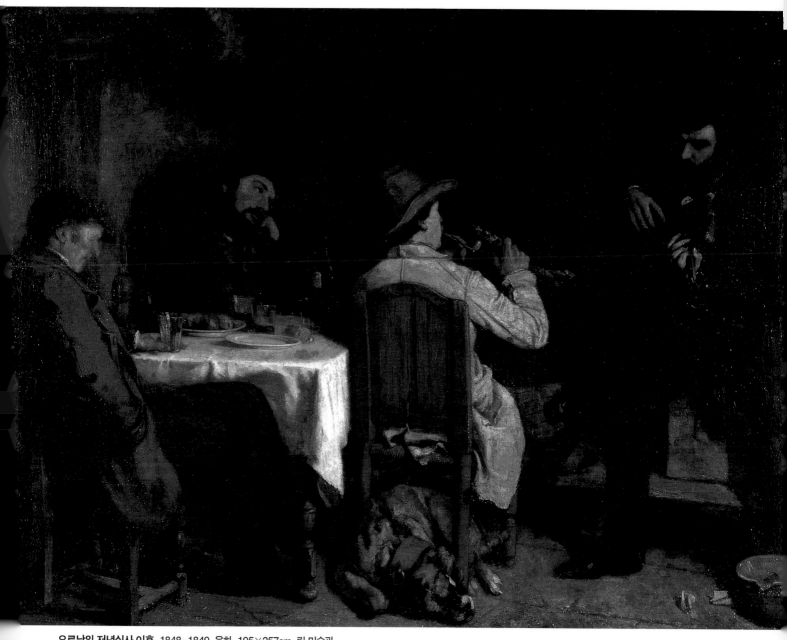

오르낭의 저녁식사 이후, 1848-1849, 유화, 195×257cm, 릴 미술관

밀을 까부르는 여인들, 1855, 유화, 131×167cm, 낭트 미술관 (왼쪽 위)

프랑크푸르트의 귀부인, 1858, 유화, 104×140cm, 쾰른, 리하르츠 미술관 (왼쪽 아래)

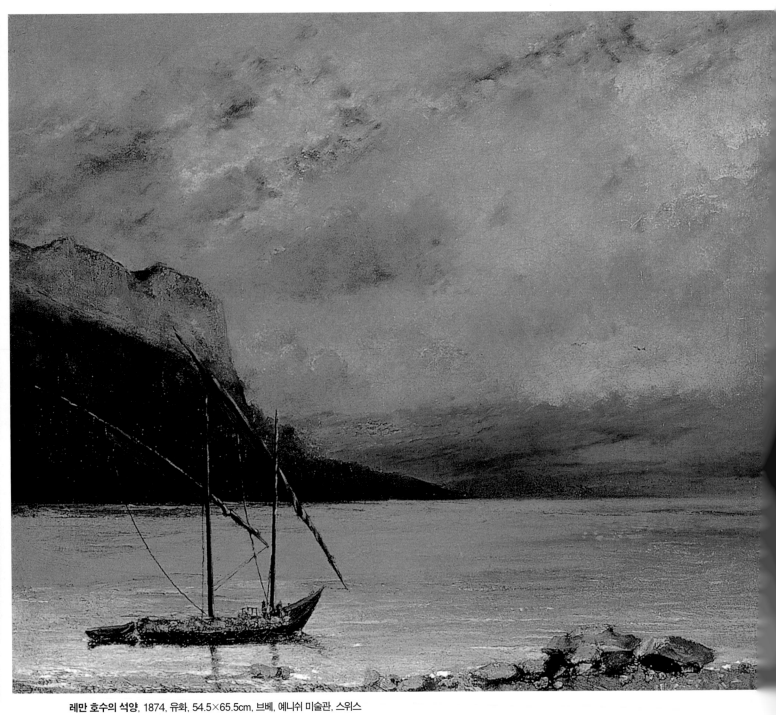

레만 호수의 석양, 1874, 유화, 54.5×65.5cm, 브베, 예니쉬 미술관, 스위스

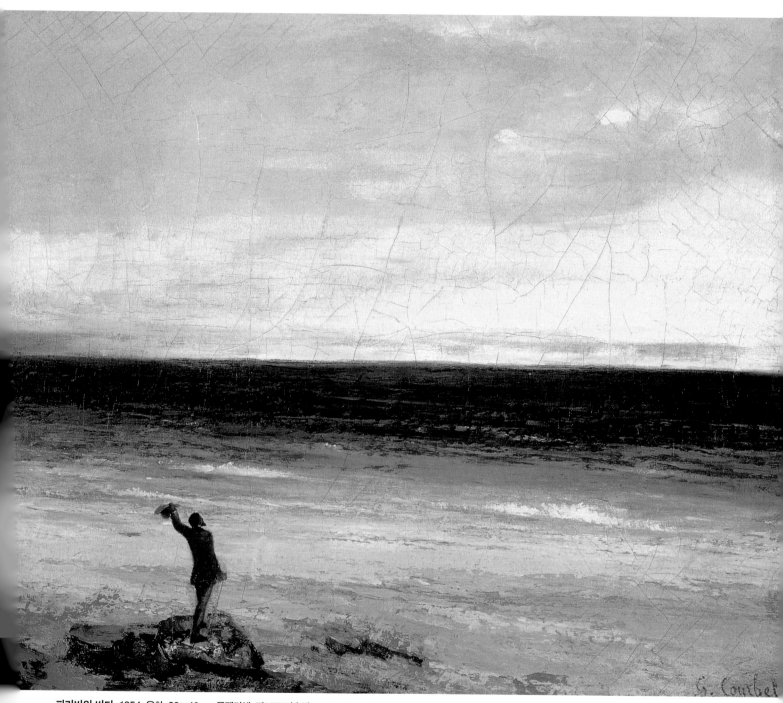

파라바의 바다, 1854, 유화, 39×46cm, 몽펠리에, 파브르 미술관

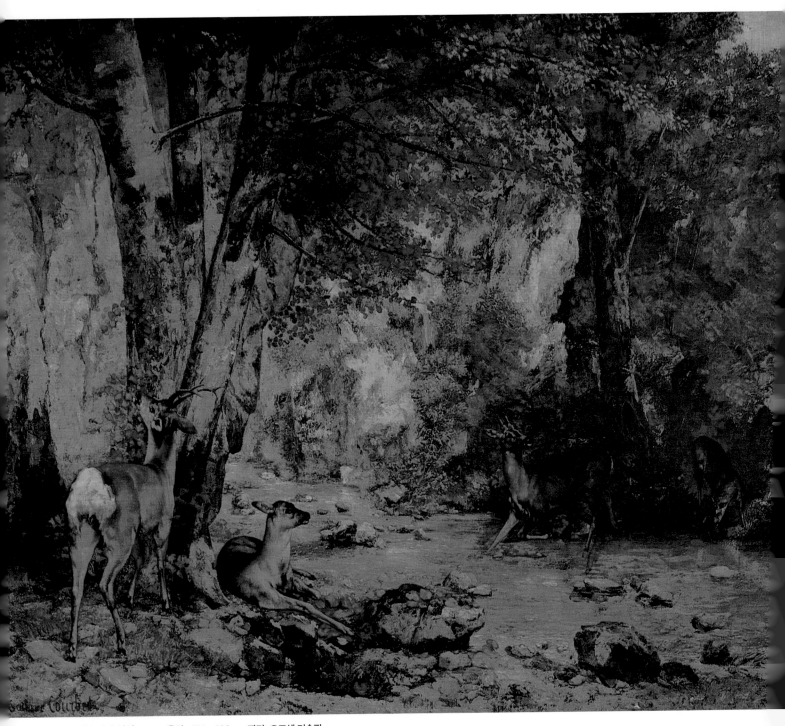

사슴의 은신처, 1866, 유화, 174×209cm, 파리, 오르세 미술관

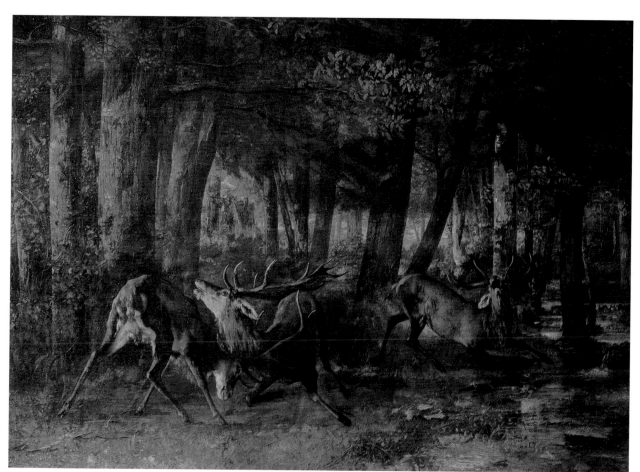

수사슴의 싸움, 1861,
유화, 355×507cm,
파리, 오르세 미술관

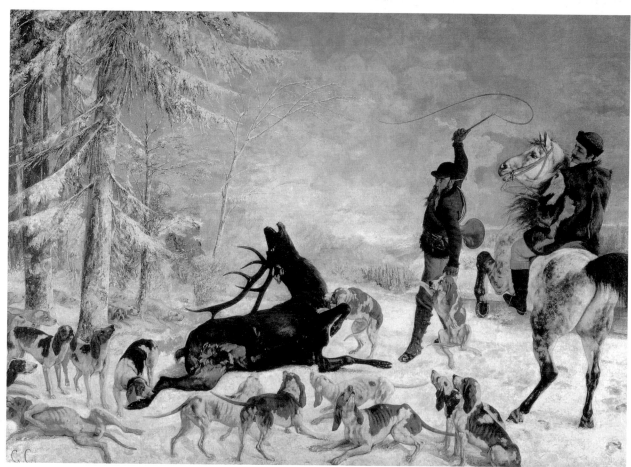

알라리의 사슴사냥,
7, 유화, 355×505cm,
브장송 고고학 박물관

사냥, 1856, 유화, 210×180cm, 브장송 고고학 박물관

나무 아래의 붉은 사과, 1871-1872, 유화, 59×72cm, 뮌헨, 바이에른 미술관

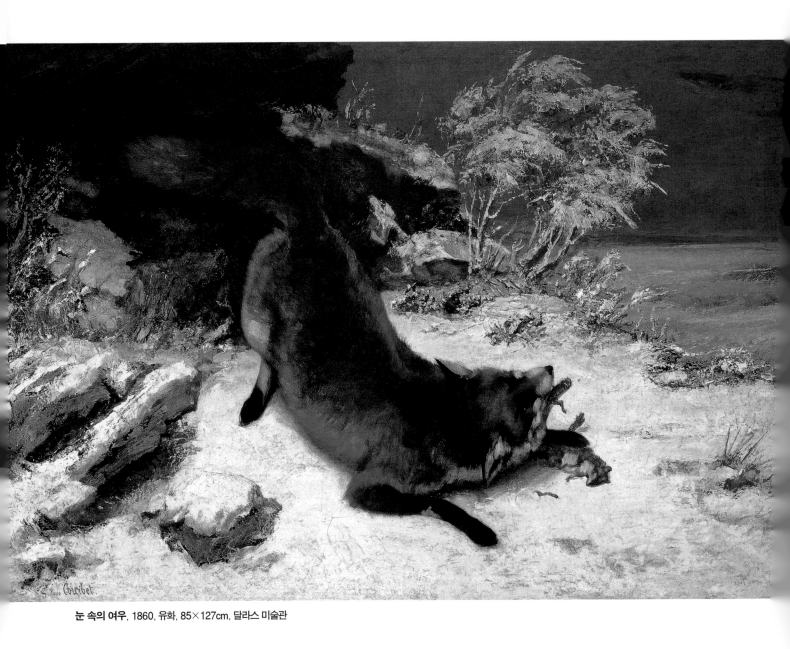

눈 속의 여우, 1860, 유화, 85×127cm, 달라스 미술관

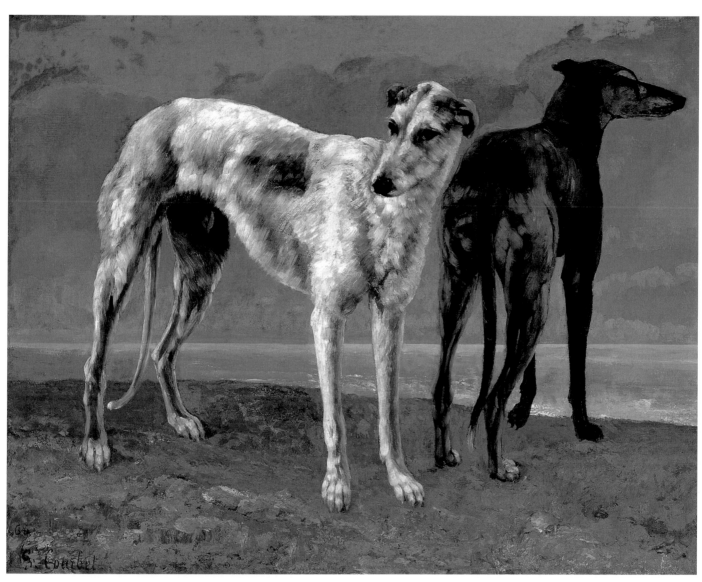

슈와질 백작의 개들, 1866, 유화, 89.9×116.2cm, 세인트루이스 미술관

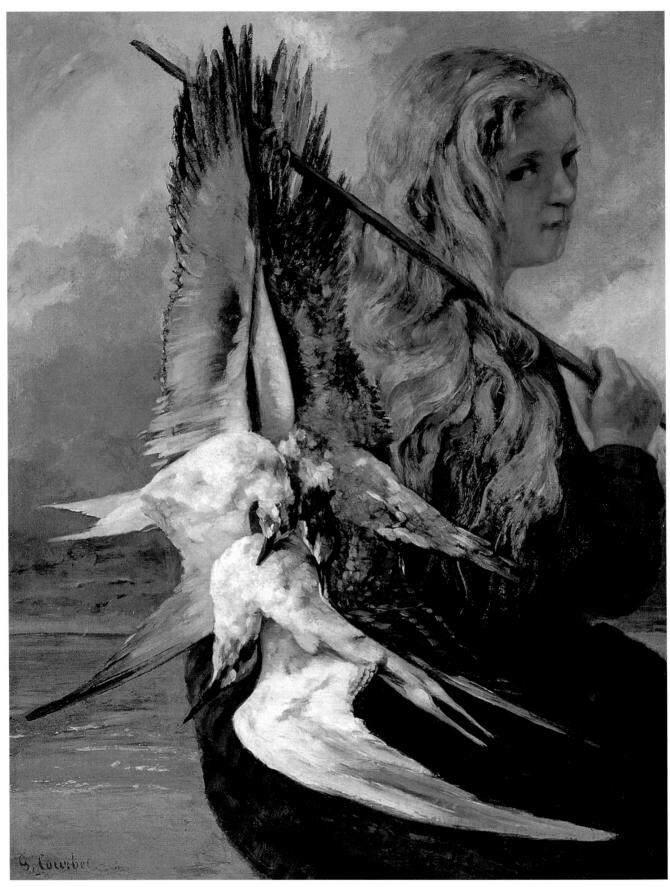

갈매기를 메고 가는 트루빌 소녀, 1865, 유화, 81×65cm, 개인 소장

로쉬몽의 숲, 1862, 유화, 68×52.7cm, 케임브리지, 피츠윌리엄 미술관

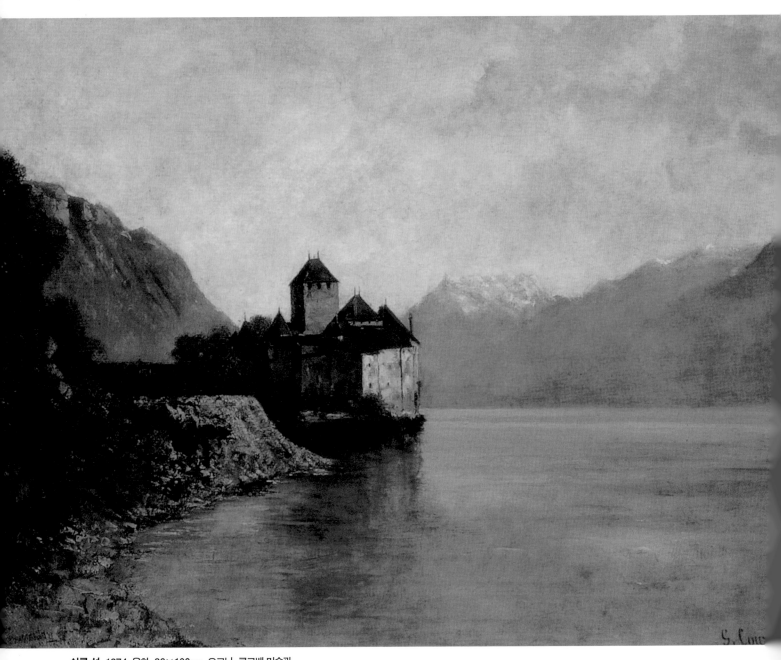

쉬롱 성, 1874, 유화, 86×100cm, 오르낭, 쿠르베 미술관

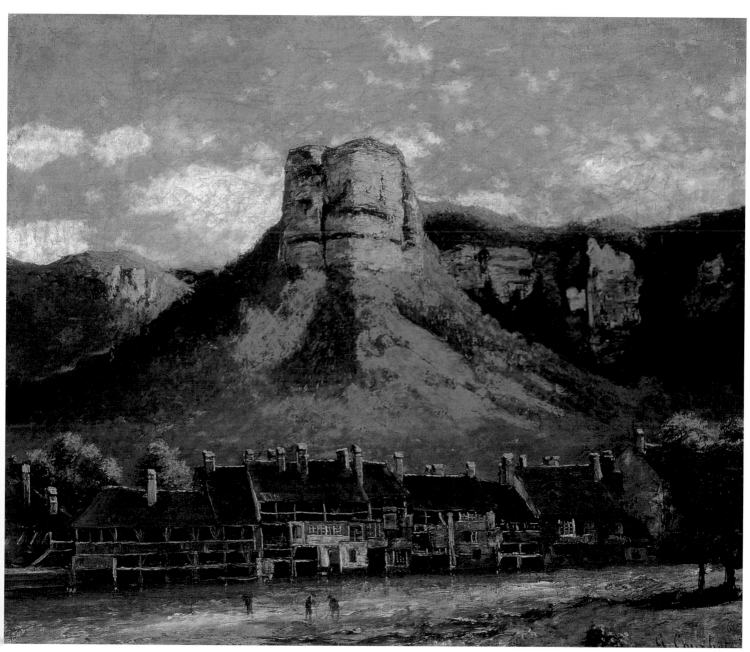

철광 제련 지대, 1860, 유화, 55×66cm, 개인 소장

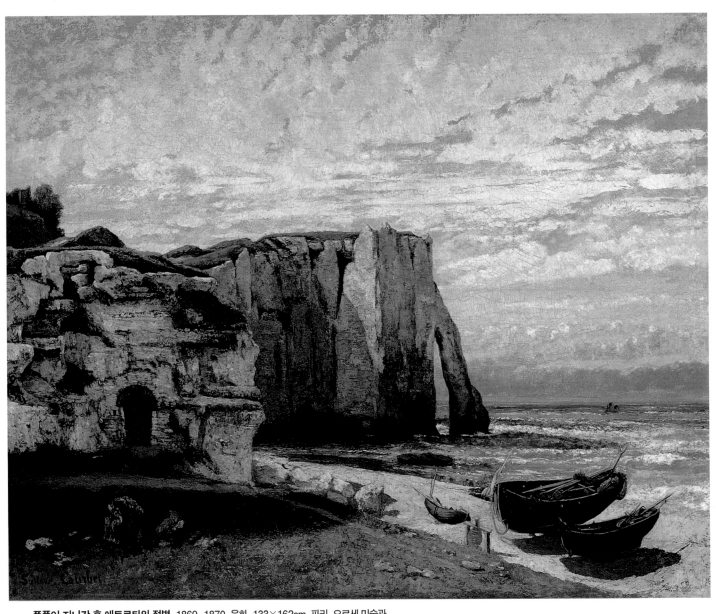

폭풍이 지나간 후 에트르타의 절벽, 1869-1870, 유화, 133×162cm, 파리, 오르세 미술관

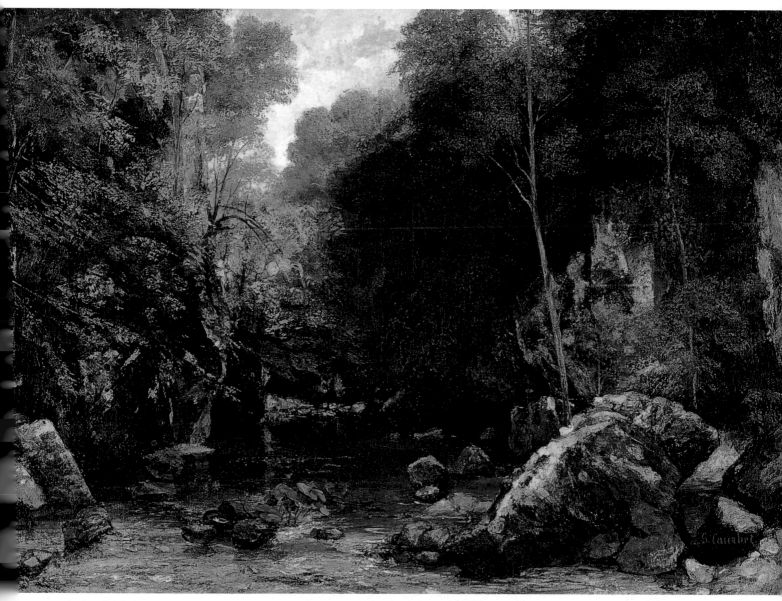

그늘이 드리워진 계곡, 1865, 유화, 94×135cm, 파리, 오르세 미술관

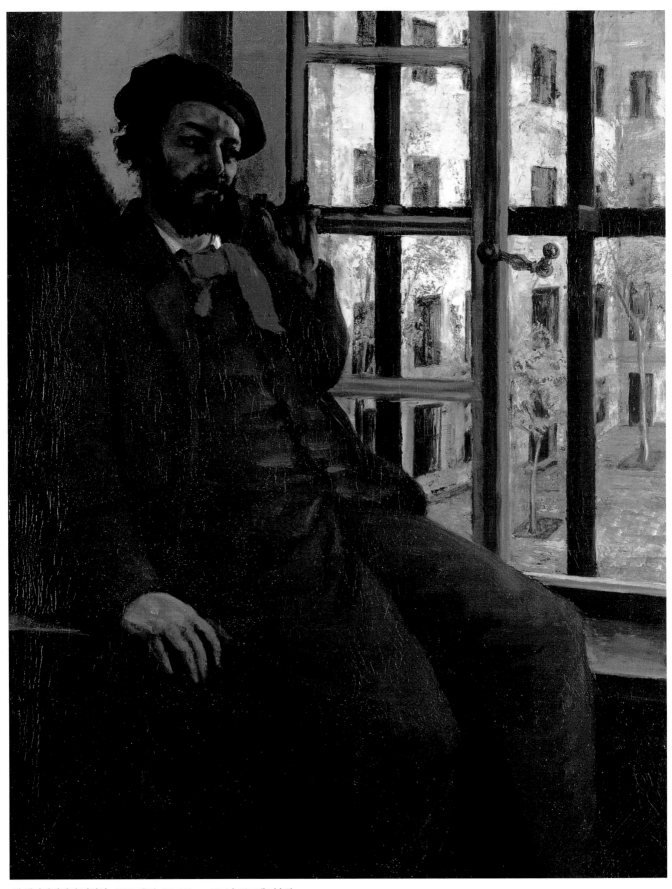

생 펠라지에서의 자화상, 1872, 유화, 92×72cm, 오르낭, 쿠르베 미술관

꽃과 여인, 1862, 유화, 110×135cm, 톨레도 미술관

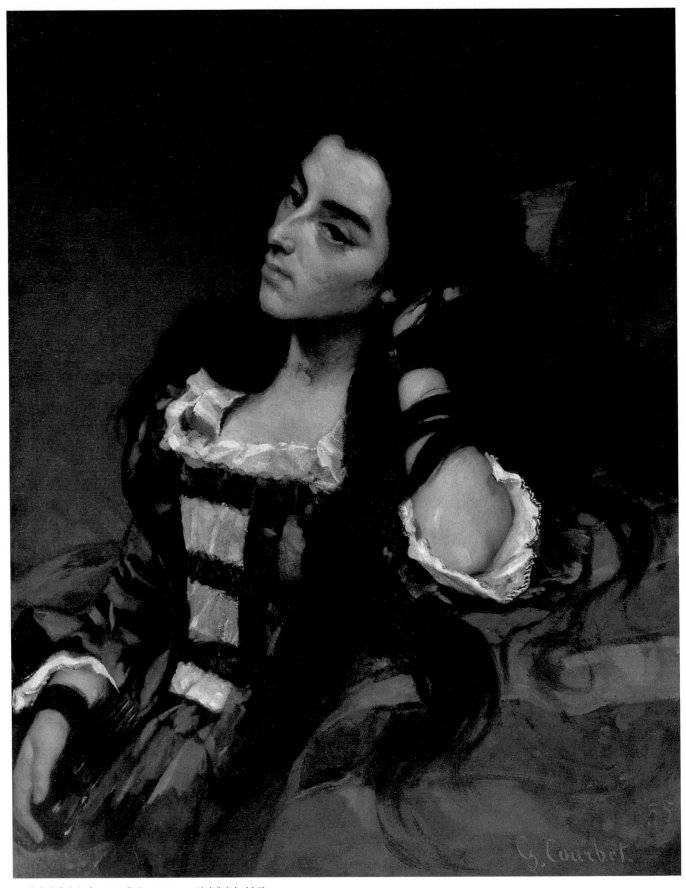

스페인 여인의 초상, 1855, 유화, 81×65cm, 필라델피아 미술관

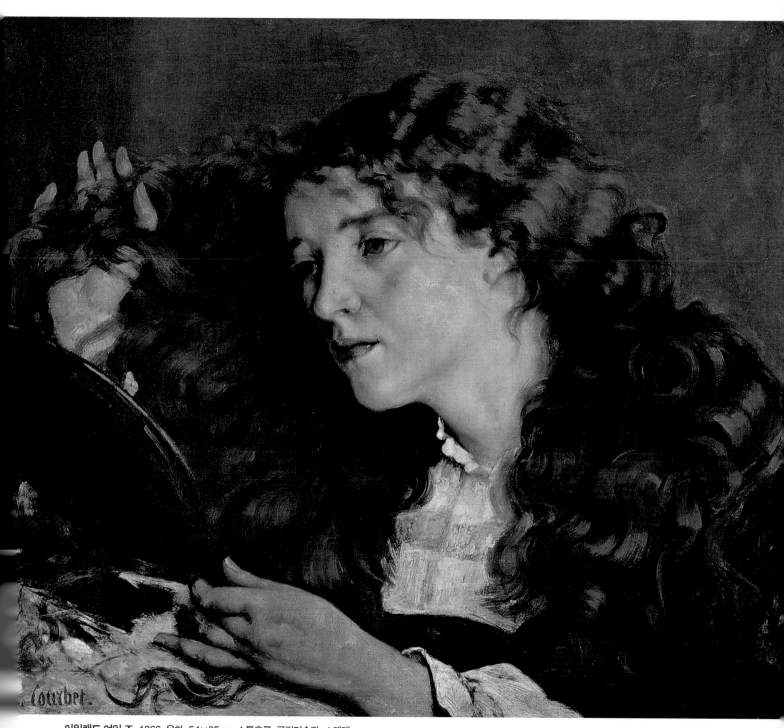

아일랜드 여인 조, 1866, 유화, 54×65cm, 스톡홀름, 국립미술관, 스웨덴

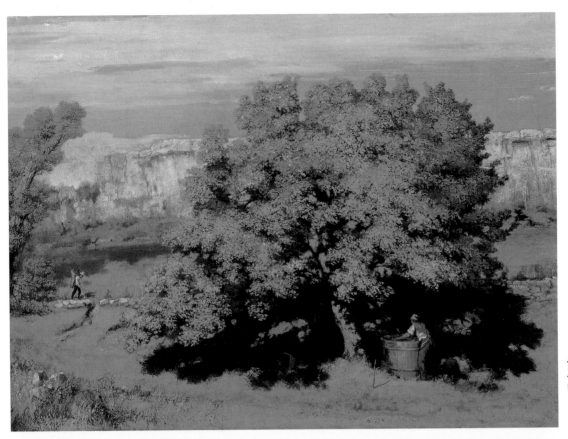

오르낭, 떡깔나무 아래에서의
포도 수확, 1849, 유화, 71×97cm,
빈터투어, 라인하르트 컬렉션

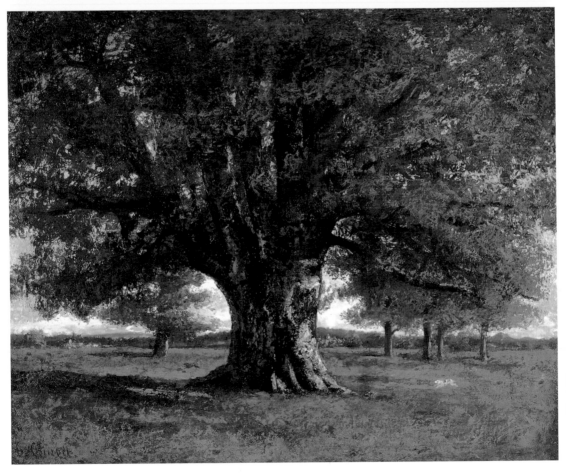

플라제의 떡갈나무,
1864, 유화, 89×110cm,
동경, 무라우치 미술관

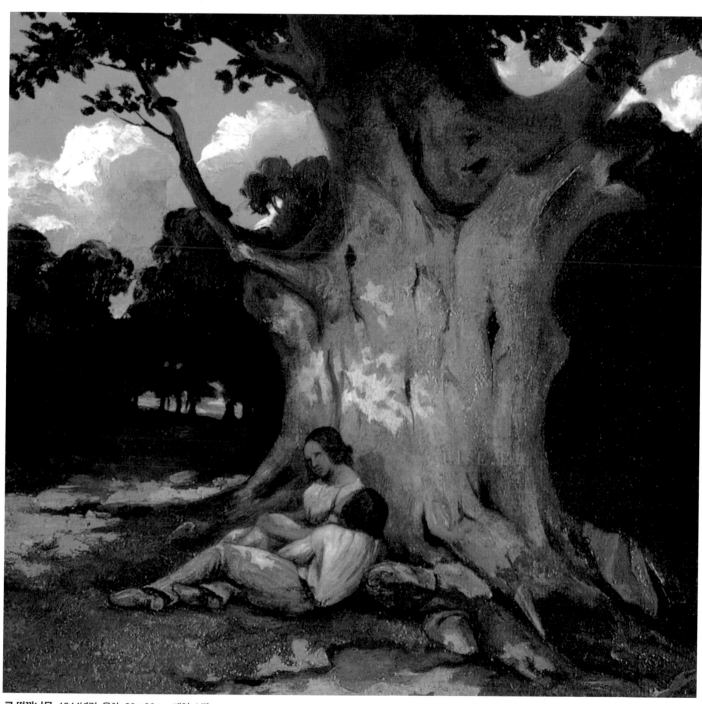

큰 떡깔나무, 1844년경, 유화, 29×32cm, 개인 소장

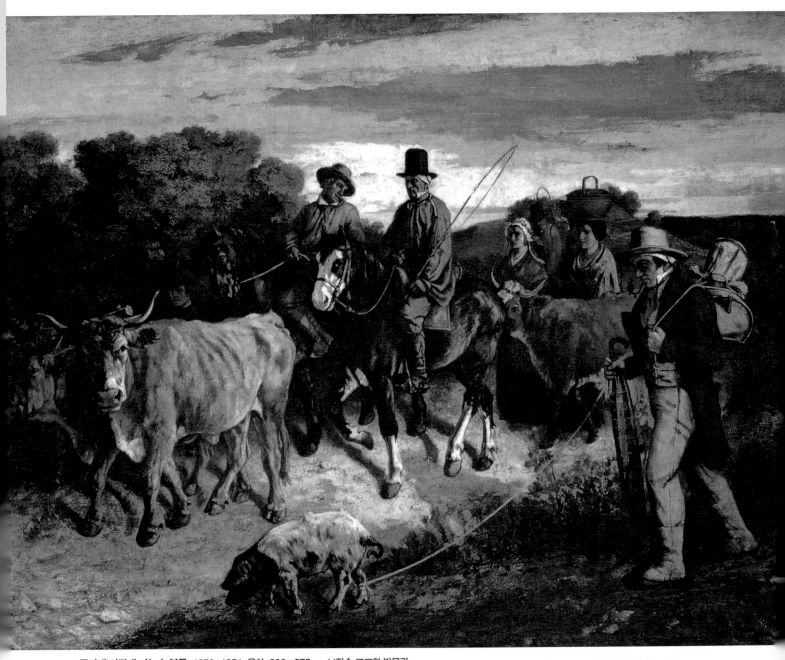

플라제 시장에 가는 농부들, 1850-1851, 유화, 206×275cm, 브장송 고고학 박물관

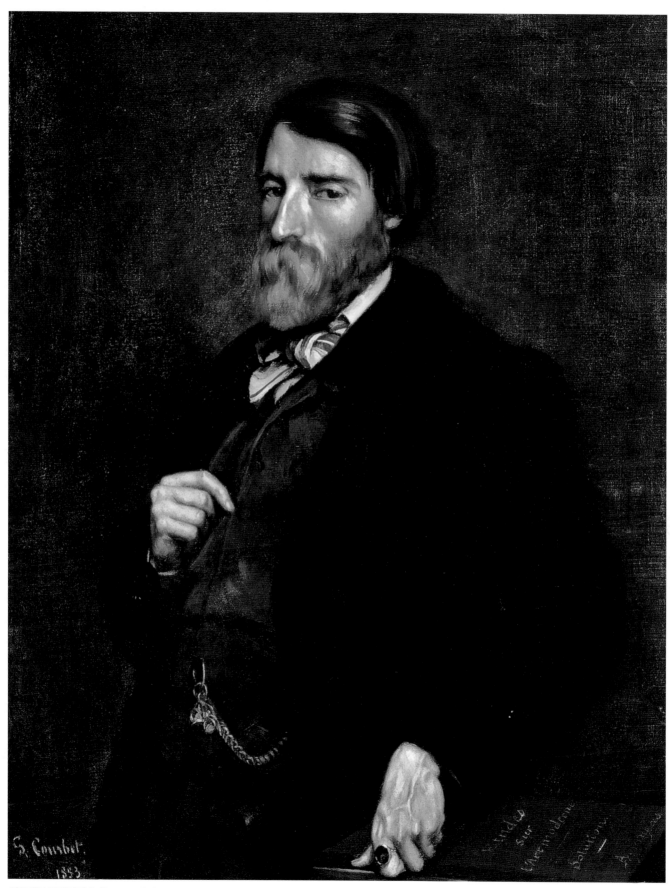

알프레드 브뤼야의 초상, 1853, 유화, 91×72cm, 몽펠리에, 파브르 미술관

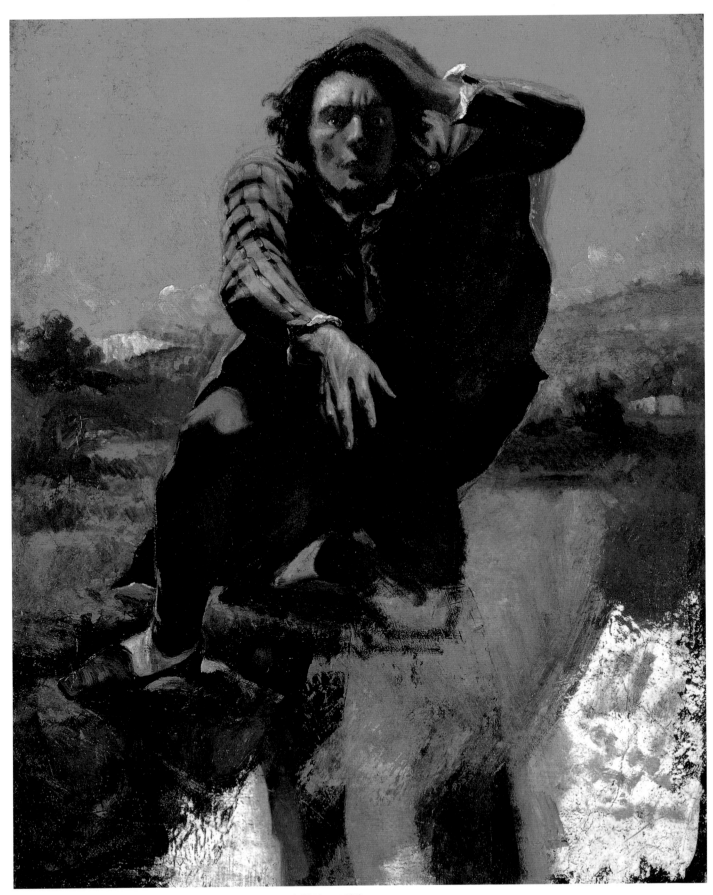

겁에 질린 미치광이, 1843–1845, 유화, 60×50.5cm, 오슬로, 국립미술관, 노르웨이

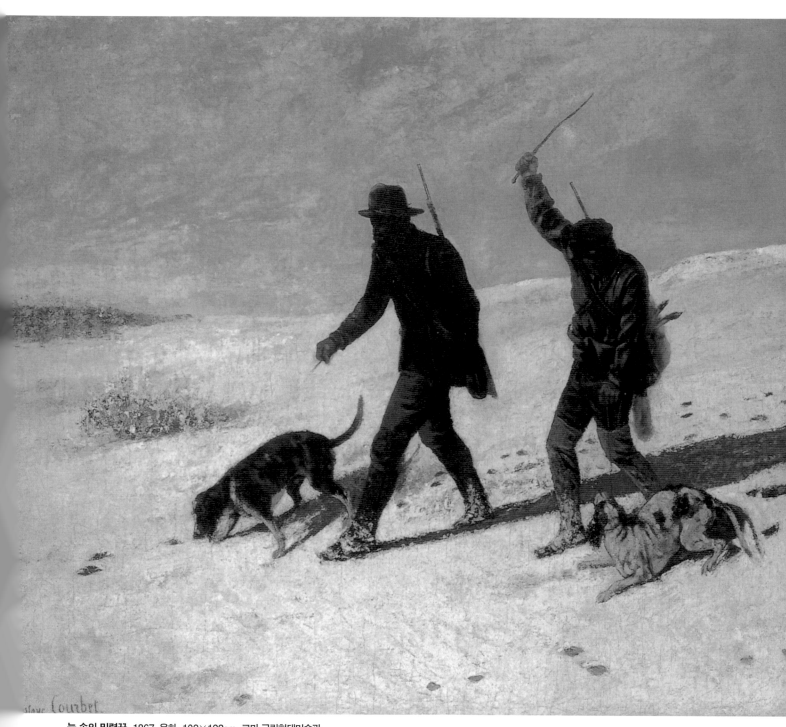

눈 속의 밀렵꾼, 1867, 유화, 102×122cm, 로마 국립현대미술관

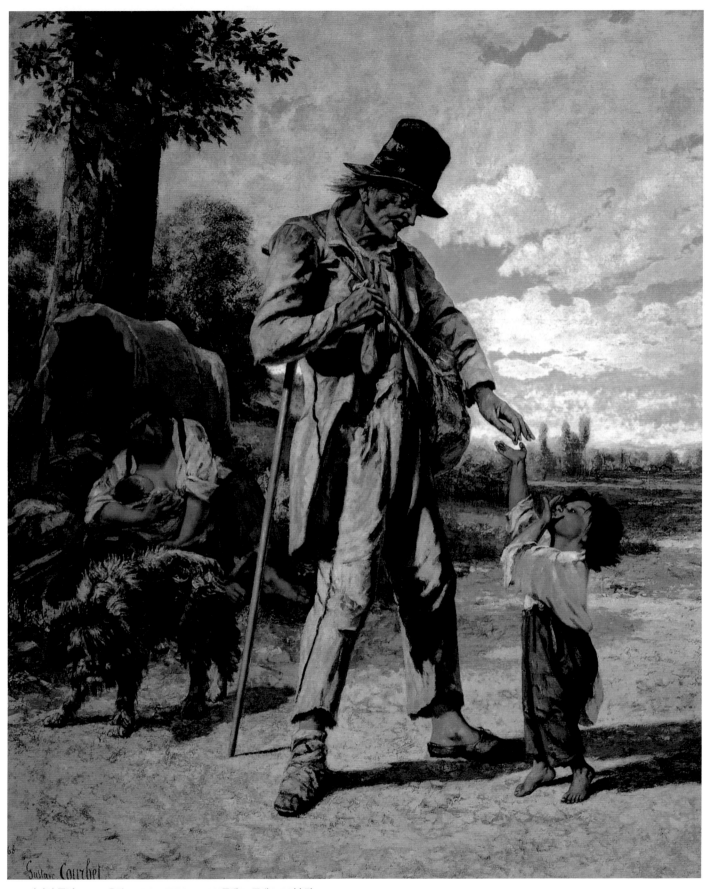

거리의 동냥, 1868, 유화, 210.9×175.3cm, 스코틀랜드, 글래스고 미술관

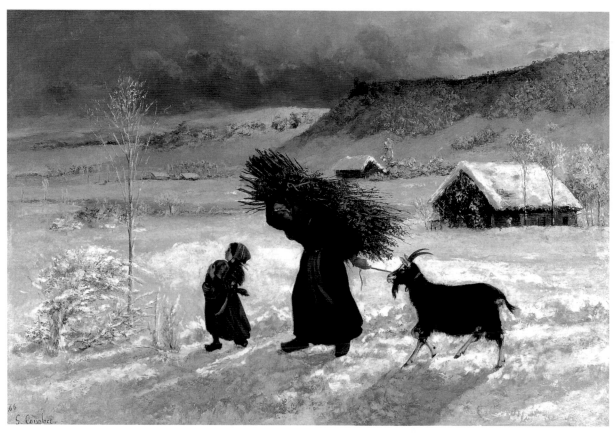

오르낭 마을의 가난한 여인, 1866, 유화, 86×126cm, 개인 소장

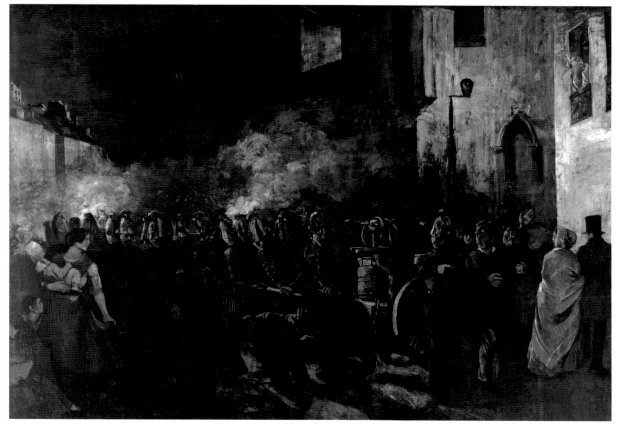

소방관의 출동, 1850-1851, 유화, 388×580cm, 파리, 프티 팔레 미술관

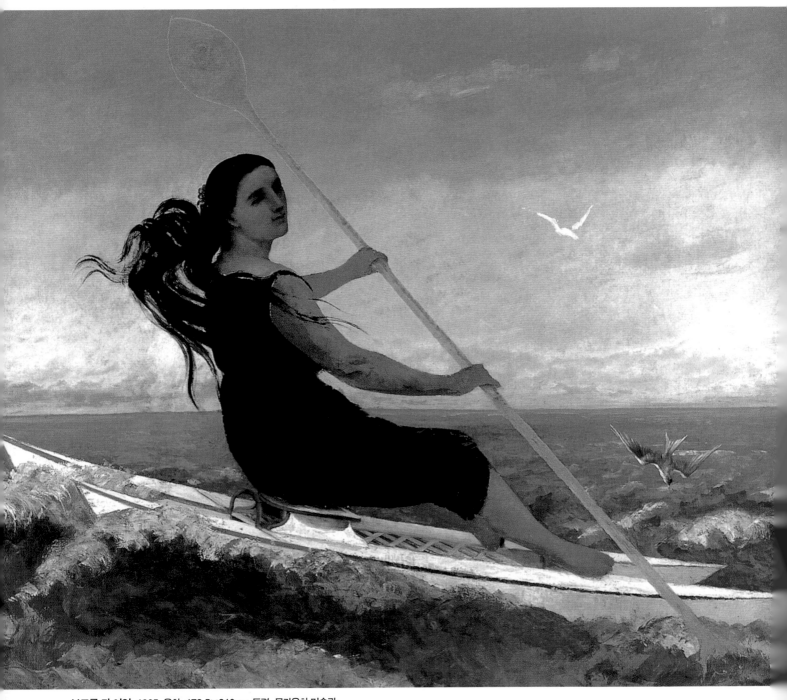

보트를 탄 여인, 1865, 유화, 173.5×210cm, 동경, 무라우치 미술관

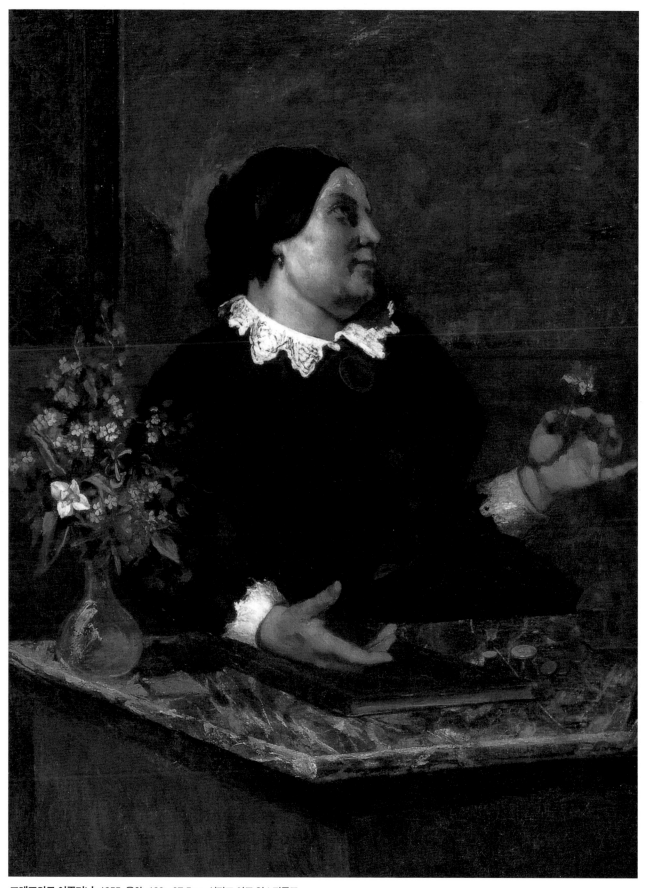

그레고와르 **아주머니**, 1855, 유화, 129×97.5cm, 시카고 아트 인스티튜트

JAEWON ART BOOK 18

귀스타브 쿠르베

감수 / 오광수 · 박서보

편집위원 / 정금희 · 조명식

1판 1쇄 인쇄 2004년 9월 15일
1판 1쇄 발행 2004년 9월 20일

발행처 / 도서출판 재원
발행인 / 박덕흠
색분해 / 으뜸 프로세스(주)
인　쇄 / 으뜸 프로세스(주)

등록번호 / 제10 - 428호
등록일자 / 1990년 10월 24일

서울 마포구 서교동 461-9 우편번호 121-841
전화 323-1411(代) 323-1410 팩스 323-1412
E-mail : jaewonart@yahoo.co.kr

ⓒ 2004, 도서출판 재원

ISBN　89-5575-049-8　04650
세트번호　89-5575-042-0

반 고흐 / 재원아트북 ①

폴 고갱 / 재원아트북 ②

모네 / 재원아트북 ③

클림트 / 재원아트북 ④

브뢰겔 / 재원아트북 ⑤

로트렉 / 재원아트북 ⑥

밀레 / 재원아트북 ⑦

에곤 실레 / 재원아트북 ⑧

모딜리아니 / 재원아트북 ⑨

프리다 칼로 / 재원아트북 ⑩

들라크루아 / 재원아트북 ⑪

렘브란트 / 재원아트북 ⑫